读懂艺术

破解名画里的玄机

[日] 中村丽 著

金静和 译

上海人民美术出版社

图书在版编目（CIP）数据

破解名画里的玄机 / (日) 中村丽著 ; 金静和译 .
-- 上海 : 上海人民美术出版社, 2023.10
（读懂艺术）
ISBN 978-7-5586-2609-8

Ⅰ . ① 破 … Ⅱ . ① 中 … ② 金 … Ⅲ . ① 绘画－鉴赏－
世界 Ⅳ . ① J205.1

中国国家版本馆 CIP 数据核字 (2023) 第 020982 号

KORE DAKE WA SHITTEOKITAI「MEIGA NO JOSHIKI」
by Urara NAKAMURA
©2012 Urara NAKAMURA

合同登记号 : 图字 :09-2023-0618 号

读懂艺术
破解名画里的玄机

著　　者：[日]中村丽
译　　者：金静和
策　　划：吴　迪　张　芸
责任编辑：包晨晖　周燕琼
责任校对：周航宇
版式设计：徐　静
封面设计：黄千珮
技术编辑：史　湧
营销编辑：王　琴　葛　奕
出版发行：上海人民美术出版社
地　　址：上海市闵行区号景路 159 弄 A 座 7F　邮编 :201101
印　　刷：上海丽佳制版印刷有限公司
开　　本：787×1092　1/32　6.25 印张
版　　次：2023 年 11 月第 1 版
印　　次：2023 年 11 月第 1 次
书　　号：ISBN 978-7-5586-2609-8
定　　价：68.00 元

目　录

前言　绘画中存在着"构造"

　　看到一幅画，对于画中描绘的是人物还是风景，画家用了什么颜色，人们一眼便知。然而，有一种要素，尽管它们与形状和颜色一样用肉眼即可看到，人们却无法察觉到它们也出现在了画中。

　　那就是绘画的"构造"。

　　举例来说，在观看体育比赛时，虽然在一无所知的状态下观战也很有趣，但如果明白了比赛的规则，便能体会

到成倍的快乐，产生更多的兴趣。再比如在学习外语时，虽然把单词死记硬背下来也很重要，但如果能掌握最低限度的语法，便能加深对词语的理解，从而带着好奇心把单词记住。

绘画的"构造"也是同样的道理。

虽然不了解绘画的"构造"，我们也可以享受鉴赏绘画的乐趣。然而，若是掌握了绘画的"构造"，我们一定能体会到更深层次的快乐，在观看绘画作品时也会抱有更大的兴趣。

尤其是那些数量占了西方绘画中的大半数、以基督教或古代神话为主题的名画，总有隔阂感，令人难以亲近。当你在理解绘画的"构造"之后，这些作品会变得令人意想不到的精彩有趣，从而使我们与名画的距离一下子缩短。

本书以"维纳斯为什么是裸体""天使的翅膀为什么是白色的"等质朴的问题为线索，在分析具体作品示例的同时，深入探讨绘画的"构造"。

右图：《维纳斯的诞生》（*The Birth of Venus*）
威廉·阿道夫·布格罗，1879 年，布面油画，300 厘米×218 厘米
法国巴黎奥赛博物馆

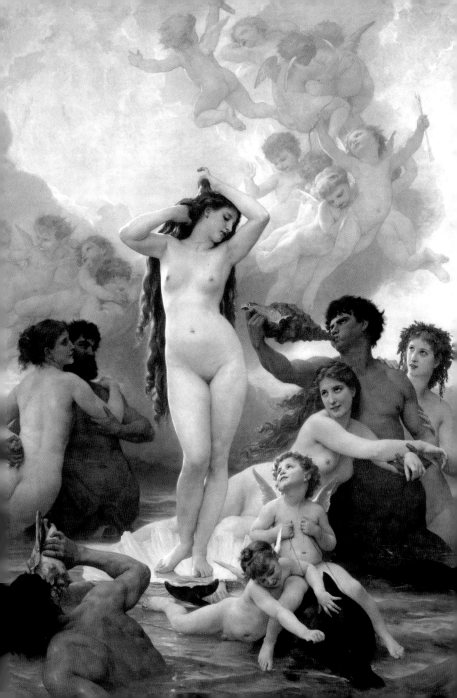

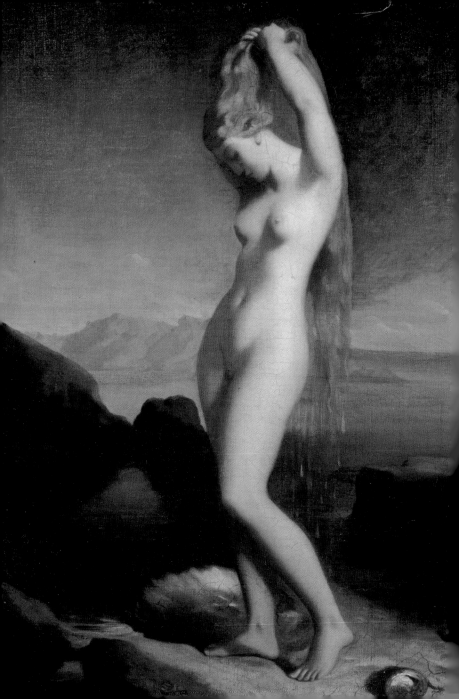

第一章　维纳斯为什么是裸体
——西方绘画中"裸体画"众多的理由

　　西方绘画中之所以有很多裸体画，是因为以对人体的"肯定式表现"为象征的这种对现世的看法从文艺复兴时期一直延续至今，人类的肉体是西方绘画中唯一的"美的基准"，这一观点至今依旧得到认同。

左图：《从海上升起的维纳斯》（*Venus Anadyomene*）
泰奥多尔·夏塞里奥，1838 年，油画，65 厘米×55 厘米
法国巴黎卢浮宫博物馆

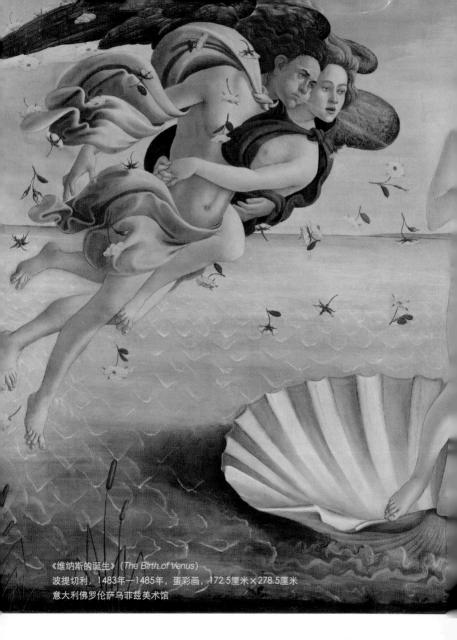

《维纳斯的诞生》（*The Birth of Venus*）
波提切利，1483年—1485年，蛋彩画，172.5厘米×278.5厘米
意大利佛罗伦萨乌菲兹美术馆

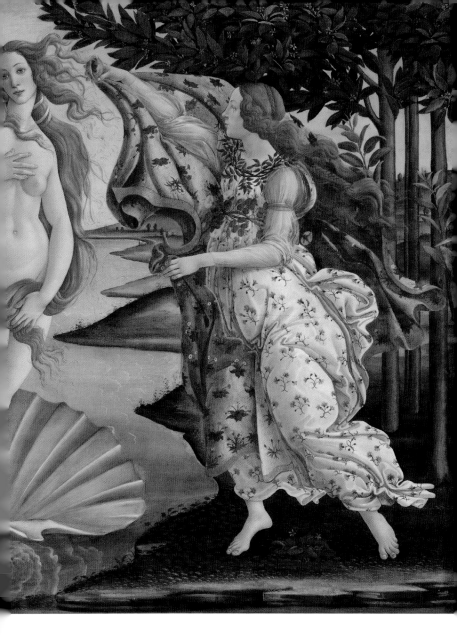

以裸体自豪的维纳斯 —— 波提切利《维纳斯的诞生》

在参观西方绘画展览时，不知大家有没有产生过这样的疑问："为什么画上的人物全是裸体的呢？"

其实，那些已经在不知不觉中被灌输了"西方绘画里肯定会有裸体"这一固定概念的人，他们并不会特意停下脚步思考，只会无意识地一带而过。西方绘画中的裸体画就是如此众多，已经达到了使观者感觉麻木的地步。

前页的作品就是众多裸体画中的一幅，人们经常会在教科书和旅游宣传海报上看到它——《维纳斯的诞生》。作者桑德罗·波提切利（Sandro Botticelli，1445—1510）是活跃在15世纪后半叶意大利中部城市佛罗伦萨的画家。位于画面中央的不是别人，正是这幅画的主人公——爱与美的女神维纳斯。维纳斯乘着巨大的珍珠贝壳抵达海边的场景，源自"维纳斯诞生于海水中的泡沫"这一古希腊神话。

仔细观察，我们能看出贝壳下方画的是泛起泡沫的海水。画面左侧长着羽翼的两人是宁芙（自然中的精灵）克洛里斯和与她相拥的风神泽费罗斯，维纳斯迎着他们二人鼓起脸颊吹来的春风正要上岸；右侧是时间与季节女神荷莱依，她正准备为害羞的维纳斯披上玫瑰色的衣裳。

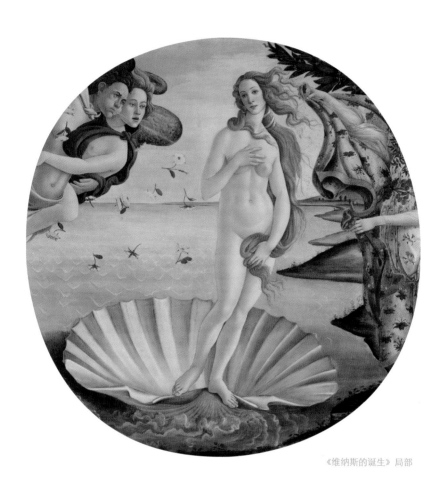

《维纳斯的诞生》局部

这幅基本以等身大小描绘的维纳斯光明正大地以正面示人，在炫耀自己光彩照人的裸体的同时，也略微害羞地将右手抚于胸前，左手则用迎风招展的长发遮住了小腹。

作为表现维纳斯的作品，同样经常在教科书等书籍中出现的还有《米洛的维纳斯》。

这座据称是在约公元前2世纪末创作于希腊的雕塑高度超过2米，颇具气势。《维纳斯的诞生》和《米洛的维纳斯》不仅创作时间相隔1600多年，体裁也分别为绘画和雕塑，然而这两件作品中的裸体却表现出惊人的相似性。

若是只看这两件作品，恐怕我们会得出一个结论：在西方美术史中，从古希腊时代到波提切利时代，"裸体"这一表现对象一直都被视为"值得骄傲的姿态"。

右图：《米洛的维纳斯》（Venus de Milo）
公元前2世纪，大理石，高202厘米
法国巴黎卢浮宫博物馆

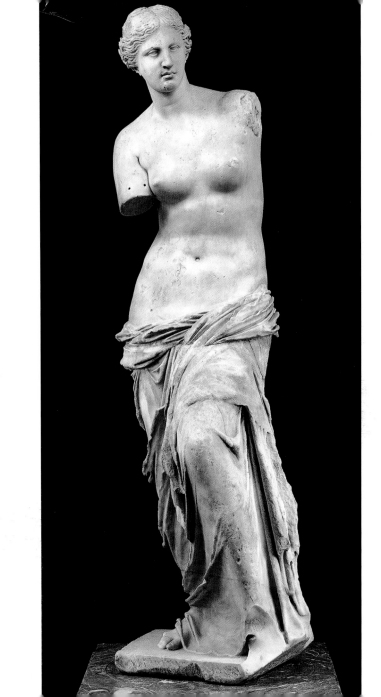

以裸体为耻的夏娃 —— 马萨乔《逐出伊甸园》

然而，如果看到马萨乔（Masaccio，1401—1428）的作品《逐出伊甸园》，我们便会发现他的裸体描绘手法与波提切利的差别竟然如此之大，足以令我们意识到刚才的理解是错的。

15世纪初期，比波提切利稍早些时，马萨乔也活跃于佛罗伦萨以及其周边城市比萨。以现代视角来看，他的画甚至会让人觉得过于朴素，但在当时，他笔下那具有雕刻般分量感的人物形象却是非常新颖的表现。《逐出伊甸园》以描绘《圣经·旧约·创世记》中记载的最初的人类亚当和夏娃的故事而得名，是马萨乔的代表作之一。作品描绘了亚当和夏娃因为吃下了神说"禁止食用"的"智慧之果"，从而触怒了神明，被驱逐出伊甸园的场景。

画中的亚当因违背神明警告，得知罪孽之深而深受打击，用双手捂住脸颊，而夏娃哭泣的脸已经扭曲，拖着沉重的脚步走出伊甸园的大门。

在那之前，亚当和夏娃从未因自己的裸体姿态感到羞耻。然而，因为听信了身为恶魔化身的蛇的诱惑："如果吃下智慧之果，你们便会开眼，会变成像神一样能够分辨善恶的人。神就是因为知道这点，才不许你们吃。"夏娃

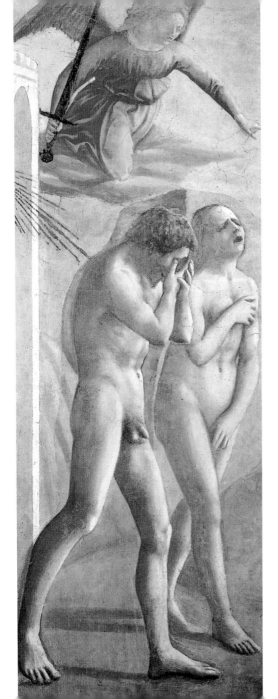

《逐出伊甸园》
(*The Expulsion from the Garden of Eden*)
马萨乔,
1426年—1427年,
壁画,
208厘米×88厘米
意大利佛罗伦萨卡尔米内
圣母大殿布兰卡契小堂

先是自己吃了一口，随后又让亚当也吃了下去，之后，两人突然对自己一丝不挂的状态有了意识，开始感到羞耻。

《维纳斯的诞生》和《逐出伊甸园》分别为蛋彩画和湿壁画，在技法上固然有所不同，然而更大的区别在于裸体的描绘方式，即表现裸体的方式。很明显，《维纳斯的诞生》中，女神的裸体不仅显得朝气蓬勃，丰满舒展，还轻盈地宛若从重力中解放，浮游在空中一般，十分优雅。与之相比，《逐出伊甸园》里的夏娃裸体畏缩到近乎寒酸的地步，并且看上去十分沉重，仿佛走路时脚下拖着铅块，显得毫无生气。

若要将《维纳斯的诞生》与《米洛的维纳斯》在裸体表现上的近似做类比，举出与马萨乔的作品相似的例子，则要数与他同一时代的意大利雕塑家乔凡尼·皮萨诺（Giovanni Pisano，约1250—1315）的作品《节制》。这座表现"节制"和"贞洁"的女性雕像与《逐出伊甸园》里的夏娃相同，此处的裸体与女性特质和情欲毫不相关，看上去仿佛是为自己的裸体不成体统而感到羞耻，从而试图用手遮掩。

《节制》（*Prudence*）
皮萨诺，1302年—1310年，
大理石，
高118厘米
意大利比萨主教座堂

○ 围绕裸体的两个立场

虽说同样是裸体表现，但与富有生命力的波提切利的维纳斯和《米洛的维纳斯》的裸体相比，马萨乔和皮萨诺的女性形象则显得欠缺平衡感，虚弱不堪。由于波提切利、马萨乔、皮萨诺创作的三个女性形象都采取了同样的姿势，因此这一差异显得更加突出。在这里，如果再举出一个和《米洛的维纳斯》创作于同一时期的经典作品——古希腊雕塑维纳斯像的典型代表作之一《卡比托利欧的维纳斯》，则能更鲜明地体现出它们之间的区别。

波提切利笔下的维纳斯与和它相隔超过1600年的《米洛的维纳斯》及《卡比托利欧的维纳斯》十分类似，却与和它相差180年甚至只有60年的皮萨诺和马萨乔描绘的裸体相差甚远。

这差别究竟从何而来？

如果说艺术作品不只是作者个人的创作产物，还会不自觉地反映出特定时代的人的想法和感受，那么我们现在讨论的裸体表现的相似和不同的问题，恐怕也可以用同样的理由来解释。

右图：《卡比托利欧的维纳斯》（*Capitoline Venus*）
公元前4世纪，大理石，高193厘米
意大利罗马卡比托利欧博物馆

也就是说，在波提切利的作品和古希腊罗马时代的作品背后，这些创作者的思考方式和感受方式中，想必存在着某种超越时代的共通点。而与此相对，波提切利的作品同那些创作地点同在意大利，创作年代也相隔不久的作品之间，恐怕存在着某种本质性的差异。

这样来看，如果不同作品之间的"相像之处"和"不同之处"与人体的表现方法相关，那么这种差异的背后，肯定也存在着对人类身体观点的"相像之处"和"不同之处"。

如果对比这些不同的身体，并用一句话总结，则可以说15世纪后半叶的波提切利和古希腊罗马的创作者对于人体采取的是"肯定式表现"，而皮萨诺和马萨乔则采取了"否定式表现"。

对人体的"肯定式表现"，是以"人体是值得夸耀的事物，应该在众人面前堂堂正正地展示"这一想法为基础进行的表现；相反，"否定式表现"则是以"人体是不成体统、羞耻、见不得人的事物"这一想法为基础而进行的表现。

◎ 令人心痛的基督肉体 —— 契马布埃《基督受难图》

关于身体表现的不同，我们再来看看其他作品。

我们可以举出代表马萨乔前一时代的意大利画家乔托的作品《基督受难》，此作品是他的代表作连环壁画《基督生平》中的一幅。

画中，被钉在十字架上的基督的姿态与其说是苦恼，不如说是一个静静迎接死亡的悲剧形象。他那缺乏肉感的身体在十字架上伸展开来，完全不具备人类肉体的生动，乍看之下仿佛是一幅对人类身体进行"否定式表现"的作品。

然而，若将乔托笔下的基督裸体与《基督的荣光》这种创作于11世纪后半期，即中世纪绘画的典型人体表现相比，乔托作品对人体的表现则更倾向于"肯定式表现"。与《基督受难》相比，在《基督的荣光》中，坐在气派宝座上的基督被描绘成了全世界的支配者。他的目光直直定视前方，充满令人难以接近的威严。

然而这两幅作品的本质性区别却另有所在。

乔托笔下的基督形象是在观察真实人类肉体的基础上

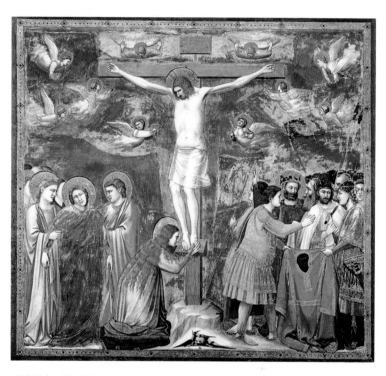

《基督受难》(*Crucifixion*)

乔托，1304年—1305年，壁画，185厘米×200厘米

意大利帕多瓦斯克罗威尼教堂

《基督的荣光》（*Christ in Majesty*）

11世纪后半叶，壁画

描绘而成的。也正因如此，观者才能将基督所受的苦痛感同身受为自身肉体的痛苦。虽然这幅作品中的基督并没有做出像维纳斯那样炫耀肉体的举动，但再怎么说，这也是一种能够使看到这具身体的人产生共鸣的表现手法，绝对不是在否定人体。

与之相比，《基督的荣光》中的基督身体从一开始就不是以"现实的身体"为基础描绘的，仿佛由平板且公式化的图案组成。这其中包含着不应把基督这一身为神之子的神圣存在描绘为不成体统的人类身体的否定式观念。这样看来，这幅作品对身体"否定式表现"的程度比"以身体为耻"还要严重。

这种对身体的"否定式表现"在契马布埃的初期代表作《十字架上的基督》中也十分明显，传闻他是乔托的老师。挂在十字架上的基督身体很不自然地扭曲，姿态僵硬，令人无比心痛，而且整幅画被描绘得十分平板化和形式化。另外，基督的裸体被悲惨示众这一点也像是在强调对身体的"否定式表现"。契马布埃的这幅作品与乔托作品的制作年份只差了不到40年。

右图：《十字架上的基督》（*Crucifix*）
契马布埃，1267年—1271年，木板胶画和金箔，336厘米×268厘米
意大利阿雷佐圣多明我圣殿

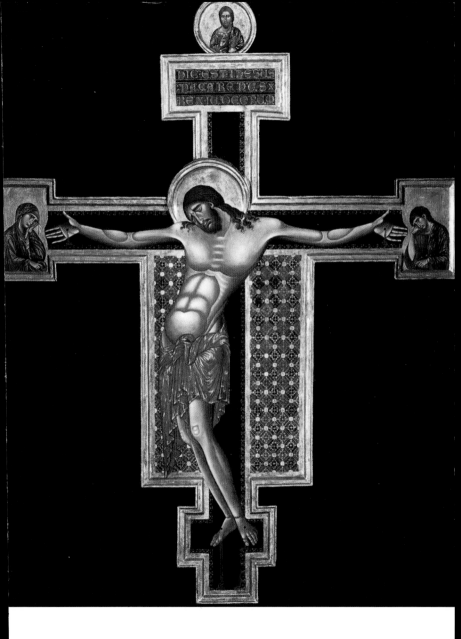

◦ "观念"的变化导致裸体表现的转变

这一身体表现产生巨变的时期，恰好与欧洲社会整体经历巨变的时期一致。后世的历史学家把这一时代命名为"文艺复兴"。

16世纪，意大利的画家兼作家乔尔乔·瓦萨里（Giorgio Vasari，1511—1574）在《艺苑名人传》中使用了意大利语"Rinascita"一词，后者19世纪时被译为法语"Renaissance"后流传开来，意为"再生""复活"。原本这个词作为历史用语就时常被翻译为"文艺复兴"，意为基督教之前的古典文化，即古希腊罗马时期的学问、知识、艺术在欧洲社会得以复兴。

然而，有一点请大家不要误会。文艺复兴并没有导致基督教社会，也就是基督教价值观占支配地位的欧洲社会，开始信仰基督教以外的宗教。变化不管有多么剧烈，说到底也只是在基督教价值观的内部产生。当时的人既没有失去信仰基督教的心，也没有舍弃基督教。即使在文艺复兴时期，基督教仍然是众人的心灵支柱。

那么在文艺复兴时期，究竟是什么导致身体表现发生了巨大变化呢？其实是因为人们对生活的现实世界，即"现世"的看法发生了巨大的转变。

文艺复兴之前，人们认为通过否定现世的方式，能够接近"神之国"（天国）；而到了文艺复兴时期，人们却认为肯定现世才能够接近天国。换句话说，人们开始认为现世这个世界是神按照理想创造的，它反映的是天国的面貌。所以不应对现世加以否定，反而应该予以肯定。

实际上，当时活跃在佛罗伦萨的思想家们也不断主张"肯定现实，才是迈向神之国（天国）的一步"。

可以说，这种观念融合了"世界是从'至高的存在'中产生"这一古希腊罗马时代的思想与基督教思想，而且，这绝不是否定人们对基督教的信仰，反而唤起了人们对神这一超越人类存在的强烈憧憬，并刺激了新的信仰之心产生。

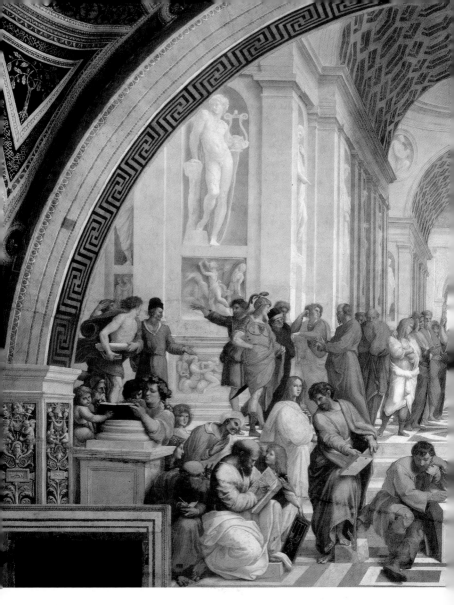

《雅典学院》（*The School of Athens*）
拉斐尔，1509年—1510年，壁画，500厘米×770厘米
梵蒂冈使徒宫拉斐尔房间

从"不成体统"的裸体到"美丽"的裸体

那么，在对现世抱有肯定态度之前，人们是怎样看待现世的呢？

据《圣经》所说，就像马萨乔的作品《逐出伊甸园》中描绘的一样，现实世界是被从乐园即神的花园放逐的人类居住的世界，是由于自己犯下罪行而被与神隔绝开来的堕落世界。

就像《圣经·旧约·创世记》中记载的"两人睁开眼，意识到自己赤身裸体"一般，在《逐出伊甸园》中，吃下了智慧之果的亚当和夏娃突然对自己赤身裸体一事感到羞耻，这是基督教故事中人类首次对自己的身体（肉体）产生自觉。对身体产生自觉的人类被逐出伊甸园，从而失去了永恒的生命。也就是说，肉体代表了人类的"死"，是人类背负所有灾难的元凶。

人的身体作为如此罪孽深重而令人羞愧的存在，那么被描绘成"见不得人"的肉体，就是像《逐出伊甸园》中的夏娃一般令人感到羞耻不得不遮掩的存在。从另一角度来看，夏娃正是通过刻意展露"见不得人"的肉体，来向观者诉说人类的深重罪孽。另一方面，波提切利笔下的维纳斯的姿态也与马萨乔描绘的夏娃及《节制》中的女性相

同，然而比起是因为对肉体感到羞耻而遮掩，维纳斯的表现手法更像是通过略显拘谨的遮掩，从而强调出丰满的肉体。波提切利通过这种对身体的"肯定式表现"，具体表现出了通过肯定现世通往神之国的新式信仰。

在《圣经·旧约·创世记》中，人类的身体是"仿照神的姿态"创造的。对文艺复兴时期的人们来说，和现实世界是反映神之国一样，人类的身体也是现实世界中"神之美"的反映。也正因如此，人体才被视为现实世界中一切美的基准。

这也意味着在绘画中，人体也同样是"美"的基准。而描绘人体这一反映神之美的行为本身，可以说就是对身体的"肯定式表现"。因此在那个时代，人们会把出于同样思想而对人体进行"肯定式表现"的古希腊罗马雕塑作为范本，并不是出于偶然。

被"理想化"的古希腊裸体——《掷铁饼者》

古希腊雕塑中的主角，主要是以人类姿态展现的众神和英雄以及运动竞技者，并且在多数情况下，他们都以强调肉体的裸体形式来表现。

特别是竞技者的雕塑，乍看之下像是把人物瞬间的动作以极为写实的形式富有动感地再现出来，实际上却并不是在写实性地表现特定的模特姿态。我们来看看《掷铁饼者》这个例子。

就像哲学家柏拉图曾说过"真、善、美是三位一体的"，在古希腊，人们认为只有美丽的肉体中才有健全的精神。而竞技比赛，即选手们通过努力锻炼体魄进行竞技的活动，在当时是作为宗教性的庆典举行的。其中规模最大的便是四年一度的奥林匹克竞技会，它也是现在奥林匹克运动会的起源。《掷铁饼者》这座雕塑是表现当时运动竞技一景的作品。当时的男性通常是裸着身体参加比赛。

本作品看似是写实性地表现了运动员投掷铁饼这一激烈的动态瞬间的发达肉体，然而在1896年雅典举办的第一届现代奥运会上，曾有位希腊选手试图以这座雕塑作为

右图：《掷铁饼者》（*The Townley Discobolus*）
2世纪，大理石，高170厘米
英国伦敦大英博物馆

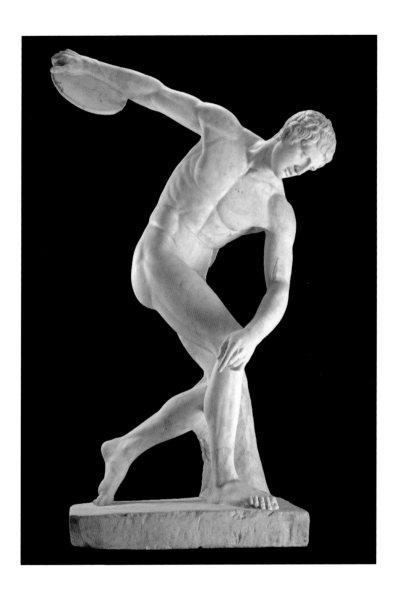

投掷铁饼的范本,模仿雕塑的姿势进行投掷,却以失败告终。现实中的人类想做出与这座雕塑相同的姿势是不可能的。

回过头来说,首先,这是一件只能以从特定的角度观赏为前提创作的作品。从这个位置来看,青年在投掷铁饼的瞬间,他的肌肉动态富有生动的临场感,十分传神。然而,人们如果以雕塑的左手作为正面角度进行观赏,则会发现青年的身体被压缩得十分扁狭,甚至到了令人感受不到肉体厚度的地步。也就是说,本作品并没有原封不动地再现现实人物的动态,这种被创造出的姿态是为了更有效地呈现青年的肉体和动态,但对真实的人类来说并不自然。

古希腊的雕刻家在观察人类真实姿态的基础上,利用比例计算等方法测量出了完美均衡的身体整体,试图创作出"身体应有的样子"。也就是说,他们试图表现现实中不可能存在的"理想化的身体",创造出所谓的"人体的典型",而这一目标只靠"美化"和"修正"现实中存在的特定身体是无法达成的。

在古希腊开展(并被古罗马继承)的对"理想化"身体的追求,恰恰是对人体"肯定式表现"的追求。可以说,这是一种不惜牺牲现实中人类自然的姿态,也要寻求"接近神的姿态"的理想追求,而这种"理想化"的手法也被运用在了维纳斯的身上。

右图:《掷铁饼者》正面

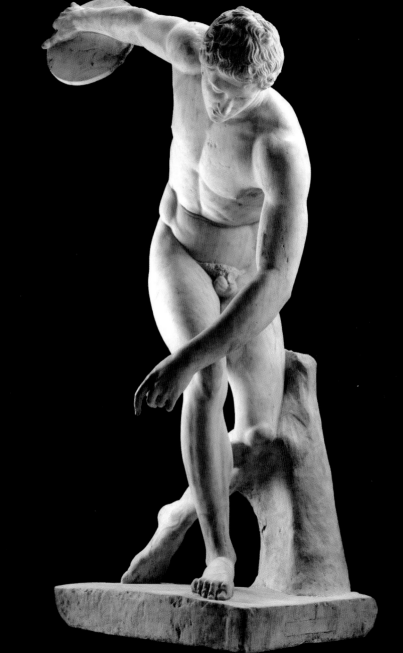

重获新生的"裸体画"——米开朗琪罗《最后的审判》

在文艺复兴时期成为"美"的基准的人类身体，并不是以现实中的真实姿态出现，而是如波提切利笔下的维纳斯一般，以"理想化"的姿态呈现。究其原因，就像现实世界仅仅是神之世界不完全的反映一样，现实身体的真实姿态也只能是对神之美的不完全反映。而关于这种"理想化"的范本，就是古希腊罗马的雕塑。

被逐出伊甸园的夏娃裸体，使观者意识到人类的原罪和自身的卑劣，从而敬畏神的伟大，所以艺术家用"否定式表现"的方式对她的身体进行描绘，表现出暴露身体是一种禁忌。而维纳斯的裸体则将神的荣光传达给世人，令人提升信仰之心，产生对神的爱。因此，维纳斯作为现世中的神之美的反映，被以"肯定式表现"的形式描绘。

另外，正因为有了这种基于新观念的热切信仰，在基督教总部梵蒂冈的西斯廷礼拜堂中，米开朗琪罗创作的杰作《最后的审判》才以近似《掷铁饼者》肌肉隆起的、富有动感的青年姿态刻画了基督的形象。波提切利描绘的异教（基督教以外的宗教）维纳斯，和米开朗琪罗描绘的拥有生机勃勃的肉体的基督，都是从文艺复兴时期的新型基督教信仰中诞生的"裸体画"。

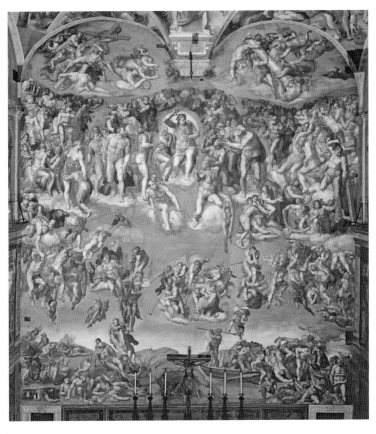

《最后的审判》（*The Last Judgment*）
米开朗琪罗，约1535年—1541年，壁画，1370厘米×1220厘米
梵蒂冈西斯廷礼拜堂

○ 永存的"美的基准"

西方绘画中之所以有很多裸体画，是因为对人体的"肯定式表现"为象征的这种对现世的看法从文艺复兴时期一直延续至今，人类的肉体是西方绘画中唯一的"美的基准"，这一观点至今依旧得到认同。

举个浅显的例子，现在的美术学校仍然施行重视裸体素描的教育方针。在21世纪，为何美术学校依然把裸体素描列为必学科目呢？一般来说，想要正确地描绘人物，掌握肌肉和骨骼的解剖学构造，裸体素描都是不可缺少的一项，所以裸体素描才会被列入课程。然而真正的原因，其实是一条从文艺复兴时期延续至今的思想：人类的肉体（裸体）才是"美"的唯一基准。此外，文艺复兴时期对于人体的"肯定式表现"被现代传承的具体例子，在其他意想不到的地方也有呈现。

波提切利描绘的维纳斯采取了重心落在单脚，另一只脚放松的姿势，这种略微扭转腰部的S形姿势被称为contrapposto（意大利语，意为"对立的"）。通过重心脚和放松脚的明显区别，能产生看起来是静态却仿佛立刻就会动起来的姿态，有效地表现出"静"和"动"的对立状态。这一能将女性身体优美生动地展现的姿势，通过古希腊时期的维纳斯形象被确立下来，并在文艺复

兴时代，通过波提切利笔下的维纳斯传承下来。

　　看到那幅作品中的维纳斯时，我们之所以会产生"好像时尚模特一般"的想法，是因为现代的时尚模特们也采用了contrapposto的姿势。此外，我们之所以会以像维纳斯一般的"八头身美人"为美，也是因为我们与文艺复兴时期的人们一样，把维纳斯那被理想化的身体当作"美的基准"。就这样，不知不觉间，文艺复兴时期的审美意识便一直延续到了现在。

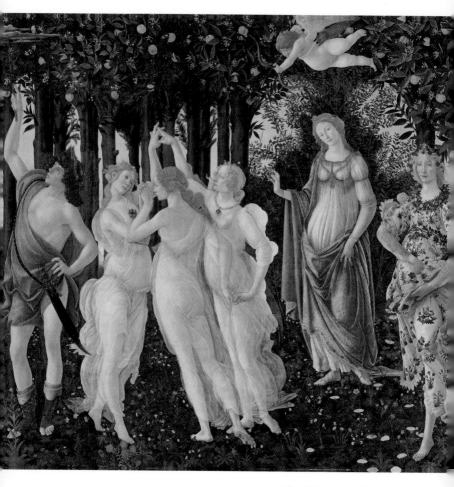

《春》（*Primavera*）局部
波提切利，1482年，木板蛋彩画
意大利佛罗伦萨乌菲兹美术馆

第二章　名画为何会诞生
——教会在西方绘画中的角色

　　虽然一般大众无法看到像《春》这样体现时代氛围的名画，但像《圣巴拿巴祭坛画》这种与《春》基于同样的价值观，为教堂创造的画作却可以被所有人自由地观赏。通过这些作品，不属于特权阶层的普通市民也可以直接感受到时代的动向。

名画诞生的背景 —— 波提切利《春》

在教科书等书籍上，每当涉及文艺复兴时期，恐怕大家几乎每次都能看到波提切利的《春》吧。这是一幅仅从标题来看，就给人以一种宣告新时代开幕的印象，同时画面又明朗开放的名画。然而，这幅画为什么会诞生呢？

乍看之下，这幅作品仿佛是以当时新型价值观为基准而创作的典型。然而与后人抱有的印象不同，这幅作品的创作动机既不是为了纪念文艺复兴，也不是为了宣告文艺复兴时期的到来。个中缘由，是因为在当时，并不是所有人都能理解文艺复兴这一巨大的时代变化。倒不如说，当时引领并享受这一变化潮流的，只有属于知识特权阶级的一小部分人。

说起来，文艺复兴诞生的第一经济要素，就是欧洲与地中海东部至爱琴海沿岸地域诸国之间的贸易。在意大利，人们把印度和阿拉伯商人带来的香料、水果、绢棉制品等丰富产品转卖到欧洲内陆，又从欧洲把银、铜、毛织品等物品向东方输出。受到东西方之间的贸易刺激，意大利内部的商业也开始活跃，毛织品业等商业得以发展，各个城市逐渐富裕了起来。

在15世纪30年代的佛罗伦萨，美第奇家族的家主科西

莫（Cosimo de'Medici，1389—1464）是城市的实际统治者。他起初从东方世界进口香料，以药材业发家，随后近乎垄断支撑东西贸易的金融业，最终赢得巨大财富，成为大银行家。科西莫在佛罗伦萨郊外重建了美第奇家族的别墅，并以古希腊哲学家柏拉图开办的学院为原型，召集知识分子集会，庇护了大量学者和艺术家，实现了文化艺术的巨大飞跃。可以说，正是美第奇家族一手主导了以佛罗伦萨为中心兴起的意大利文艺复兴。

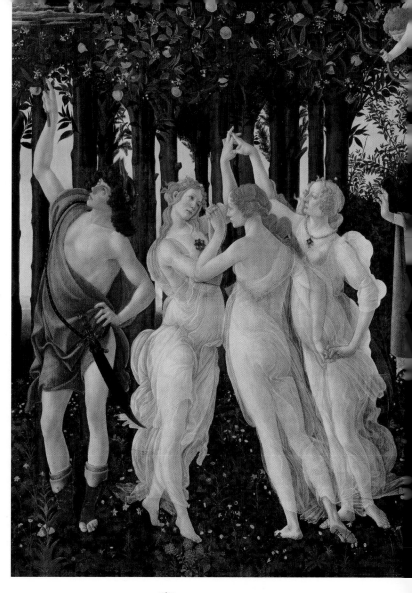

《春》
波提切利，1482年，木板蛋彩画，203厘米×314厘米
意大利佛罗伦萨乌菲兹美术馆

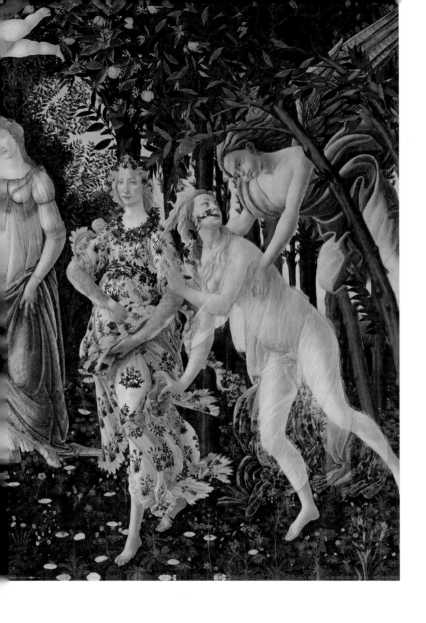

打造"黄金时代"

美第奇家族第三代家主洛伦佐（Lorenzo de' Medici, 1449—1492）人称"豪华王"，在他统治的15世纪末，佛罗伦萨的繁荣达到了顶峰。那时在学会中，哲学家和诗人们在洛伦佐的赞助下，对被奉为理想的古希腊罗马文化进行了深入研究。受到美第奇家族庇护的哲学家们曾说道："所谓'黄金时代'，就是诞生了许多拥有黄金般精神的人才的时代。从眼下精彩纷呈的创作活动来看，如今的佛罗伦萨正处于古人预言的'黄金时代'。"毋庸置疑，当时那个艺术家辈出的年代，正是所谓的"黄金时代"，而一手将其打造成功的力量，就是来自支持波提切利等人的美第奇家族。

事实上，如果没有美第奇家族，波提切利无论如何也无法取得那些个人成就。他在1475年前后开始被聘为美第奇家族的御用画家，受到各种关照，创作了许多家族成员的肖像画。其中，作品《东方三博士的礼拜》更是将波提切利与美第奇家族之间的良好关系表现了出来。

三名贤者拜访圣母子的场景，对基督教来说是再熟悉不过的主题，并使这部作品乍一看像是宗教画（基于基督教主题的绘画）。然而，这幅作品中还画了美第奇家族中的五人和波提切利本人。跪在幼小的耶稣面前，把手伸向

耶稣的脚的，便是确立了对佛罗伦萨统治的科西莫；在画面左端挺胸站立着的是科西莫的孙子，年轻的第三代家主洛伦佐；而画面右端望向观众方向的正是波提切利本人。

倘若他们之间的关系并没有十分亲密，也没有达到彼此信赖的程度，想必画家是不会把自己与家主一族置于同等地位而画在同一幅画面中的吧。

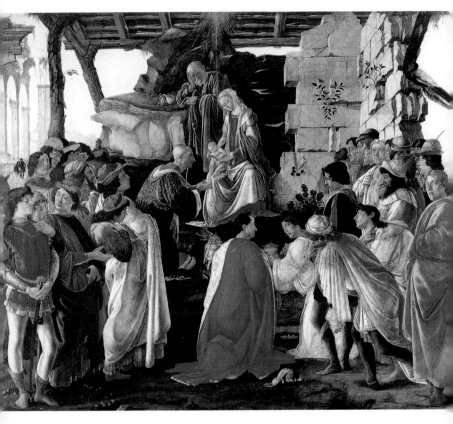

《东方三博士的礼拜》（*Adoration of the Magi*）
波提切利，约1475年，木板蛋彩画，111厘米×134厘米
意大利佛罗伦萨乌菲兹美术馆

◇ 使维纳斯诞生的美第奇的力量

波提切利的《春》与《维纳斯的诞生》，据说都是美第奇家族为了给亲戚的宅邸做装饰而委托创作的作品，它们都是用于私人用途的绘画。

然而，古希腊罗马的宗教为多神教，他们对神的观念原本应该与只有一个神的基督教截然不同。实际上，在文艺复兴时期以前，维纳斯等古希腊神话中的众神都被看作是"与基督教不同的宗教"，也就是"异教"中的众神，而被排斥，人们也尽量避免把他们作为雕塑和绘画的主题。

即便如此，波提切利仍然描绘了维纳斯等"异教"众神，想必是因为委托方美第奇一家是"肯定现世"这一古希腊罗马思想的主导者。前面已经说过，正因为有美第奇家族的庇护，才会有学会对古希腊罗马文化的研究。只有美第奇家族的成员、学会中的思想家和相关的知识分子等一小部分人，才知道关于异教众神的知识（顺便一提，米开朗琪罗之所以能够创作出拥有古希腊雕塑一般的肉体的基督，也是由于他修业时期曾在美第奇家族的庇护下对古希腊雕塑进行研究，聚集在洛伦佐周围的知识分子之间的交流给了他强烈的影响）。

在波提切利创作《春》之前，曾有一位在美第奇家族担任指导者的哲学家把作品中登场的维纳斯和三美神称作"理想的美"，这个信息来自一封保存至今的信，信中还说明了绘画委托人的情况。从这封信中，我们也能看出波提切利是依照美第奇家族的要求，以古代的石棺、浮雕，以及当时其他画家描绘的古代遗迹素描集等不太丰富的资料为线索，以对身体进行"肯定式表现"为宗旨，描绘了理想化的古希腊神话众神。

我们并不知晓作品诞生之后发生了什么，但在《春》和《维纳斯的诞生》于19世纪被收藏在佛罗伦萨乌菲兹美术馆并向一般大众公开之前，这两幅作品一直都被收藏在美第奇家的别墅中。也就是说，能看到这两幅作品的，只有和美第奇家族相关的人。当时还没有出现美术馆这一事物，大多数普通市民无法看到像《春》这样基于古希腊神话、以异教众神为主题的绘画，甚至根本不知道它们的存在。那么，他们看到的到底是怎样的绘画作品呢？

右图：《美第奇的维纳斯》（Medici Venus）
古罗马时代，大理石，高151厘米
意大利佛罗伦萨乌菲兹美术馆

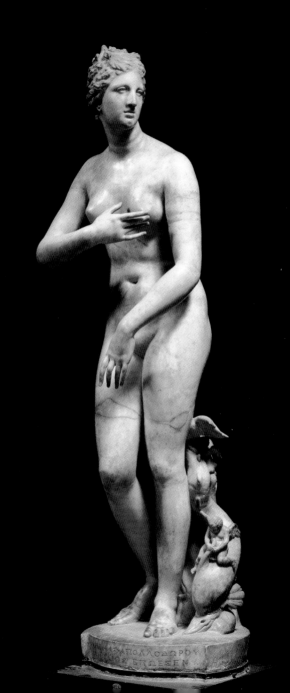

◦ 富有人性的圣母——波提切利《圣巴拿巴祭坛画》

之前我们已经提到，虽然在文艺复兴时期人们的价值观出现了很大的变化，但也还是限于基督教框架之内。即使在那个时代，绘画也大都是为基督教教会和公共设施创作的，因此，一般市民能看到绘画的机会也大多只限于在教会和公共设施中。

波提切利也创作了许多宗教画，例如与《维纳斯的诞生》创作于同一时期的宗教画《圣巴拿巴祭坛画》。虽然该作品现今被收藏在美术馆，但原本是为装饰佛罗伦萨的教堂创作的，所以想必当时的一般市民也能够看到这幅作品。

从这幅画中的圣母玛利亚的长脸和微微歪头的姿势，我们会发现她与《维纳斯的诞生》中的女神形象非常相似。比起传统的圣母形象，她那稳重温柔的表情，更像是一个抱着婴儿的普通母亲。富有人情味的圣母，是人们在中世纪所见不到的，这样的作品只有在文艺复兴时期才能诞生。

同为圣母子像，我们可以比较一下《圣巴拿巴祭坛画》和《庄严的圣母》。后者诞生于14世纪前半叶，是由活跃于佛罗伦萨近郊城市锡耶纳的画家西蒙尼·马丁尼

《圣巴拿巴祭坛画》(*San Barnaba Altarpiece*)
波提切利，1485年—1490年，木板蛋彩画，268厘米×280厘米
意大利佛罗伦萨乌菲兹美术馆

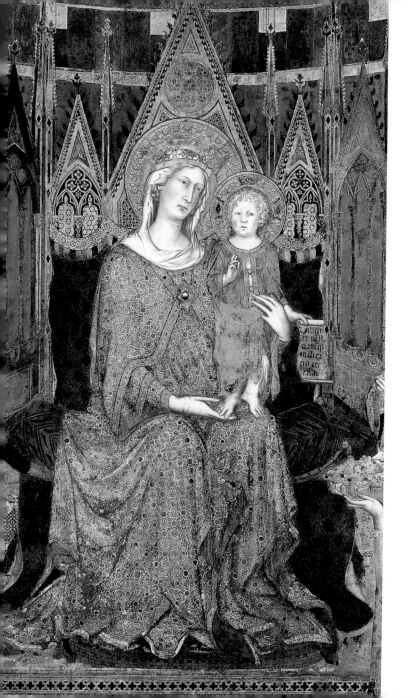

（Simone Martini，约1284—1344）为锡耶纳市议会楼大厅创作的。

画中的圣母玛利亚右手抱着幼子耶稣，左手抚摸着他的脚，而她的脸却僵硬得近乎面无表情。耶稣的表情也和玛利亚相同，木讷得好似假面。另外，和《基督的荣光》中的基督相同，这两人也显得过于平面，仿佛衣服之下并不存在肉体。衣服的皱褶和折痕也十分样板化，像纸娃娃一样。在这幅作品中，我们看不到《圣巴拿巴祭坛画》中普通母子平静交流的样子。

另外我们还能看出，这幅作品中的耶稣体型和长相，仿佛是直接将成人缩小了。画家并没有在观察现实中的孩童的基础上进行描绘，而是把耶稣观念性地刻画成了"小型大人"的形象。从无视现实中的身体这一点来看，这幅作品中的圣母子像也属于对人体的"否定式表现"，与《圣巴拿巴祭坛画》中对人体的"肯定式表现"形成了对比。

如上所述，虽然一般市民不能被直接灌输以文艺复兴时期发生的价值观变化，却能通过观赏《圣巴尔纳伯祭坛画》等位于教堂和公共设施里的绘画，在不知不觉中感受时代的变迁。

左图：《庄严的圣母》（*Maestà*）
西蒙尼·马丁尼，1315年，壁画
意大利锡耶纳市政厅

出现在眼前的奇迹 —— 马萨乔《圣三位一体》

关于市民通过观赏公共绘画来感受时代变迁这一点，人们在看到马萨乔为佛罗伦萨新圣母大殿描绘的《圣三位一体》时，想必能更加明了。这幅巨大壁画中的半筒形天花板被划成了格子的形状，值得我们关注一下。

实际上，在西方绘画史上，这幅作品以首次运用远近法而闻名。这幅画具有前所未有的纵深感，人们在这幅画中第一次看到，现实空间仿佛在向墙内扩展，人好像能走进画中。在这幅作品诞生之后，远近法成为西方绘画的一项基本大原则。对市民而言，近距离观赏这幅作品可以说是与时代巨变正面相迎，是像奇迹一般具有冲击性的体验。

在第一章我们已经强调过，即使在文艺复兴时期，基督教也一直处于社会的中心，所以众多优秀的艺术家才会被召集在一起为教堂创作，从而诞生了像《圣三位一体》这样的名画。

虽然一般大众无法看到像《春》这样体现时代氛围的名画，但像《圣巴拿巴祭坛画》这种与《春》基于同样的价值观、为教堂创作的画作却可以被所有人自由地观赏。通过这些作品，不属于特权阶层的普通市民也可以直接感受到时代的动向。

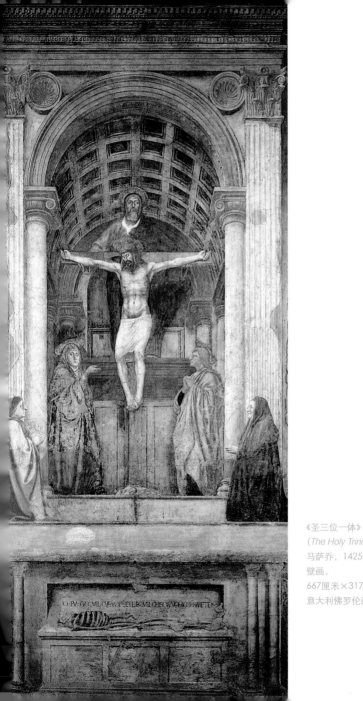

《圣三位一体》
(*The Holy Trinity*)
马萨乔，1425年，
壁画，
667厘米×317厘米
意大利佛罗伦萨新圣母大殿

第三章 天使的翅膀为什么是白色的
—— 西方绘画中的"规定"与"符号"

　　画家们在保留"拥有羽翼"这一区别天使和人类的重要"符号"特征的基础上，通过在其他部分进行一定程度的自由"润色"，便创作出了拥有各色翅膀、各种服装和样貌的大使。

左图：《天使之歌》（*Song of the Angels*）
威廉·阿道夫·布格罗，1881年，布面油画，213.4厘米×152.4厘米
美国格伦伦代尔森林草坪博物馆

我们并不知道天使的模样——弗拉·安吉利科《受胎告知》

即使是对基督教不太熟悉的人，对"天使"这一惹人喜爱的形象想必也都抱有亲近之感。不仅是绘画，"天使"还经常出现在音乐、文学、戏剧、电影等各种艺术媒介中，而且人们还会用"像天使一样"来形容那些心灵温柔，以及自己憧憬、爱慕的人。

天使给人的印象总是纯粹、无垢又优美，它们在大众脑海中浮现的形象想必都是身着纯白衣服，背后长着白色羽翼的人类吧。

然而，我们经过实际调查发现，想象中那种穿着白衣，长着白色羽翼的"天使应有的样子"，在西方绘画中却十分少见。

例如，有一位15世纪的意大利画家因其虔诚的信仰之心和纯真的性格，被称为"弗拉·安吉利科"（Fra Angelico，1400—1455，意为"天使般的修士"）。正如他的这个爱称一般，他描绘了许多天使，其中《受胎告知》这幅作品中的天使，在西方绘画史中以"最美丽的天使形象之一"而闻名。不过，这名天使的羽翼是彩虹色的，而衣服是桃色的。

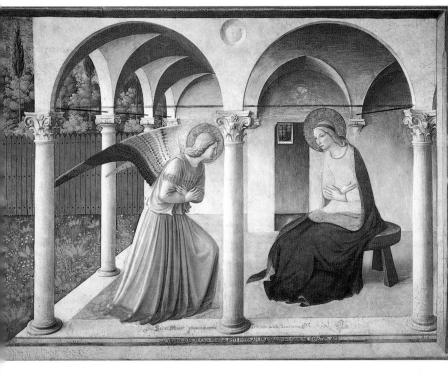

《受胎告知》（*The Annunciation*）

弗拉·安吉利科，15 世纪 40 年代前半期，壁画，230 厘米×321 厘米

意大利佛伦罗萨圣玛尔谷大殿

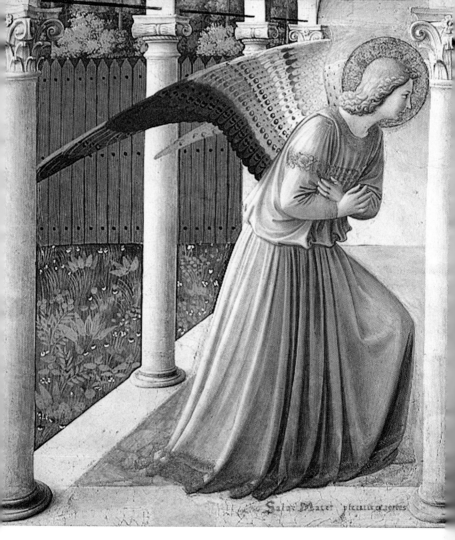

《受胎告知》中长着彩虹色羽翼的天使

在弗拉·安吉利科的《受胎告知》诞生的30年后，列奥纳多·达·芬奇（Leonardo da Vinci，1452—1519）也创作了一幅《受胎告知》。画面中的天使长着褐色的羽翼，看起来像是画家在观察真实鸟类的基础上描绘的。

在弗拉·安吉利科的《受胎告知》诞生约100年前，14世纪的意大利画家西蒙涅·马尔蒂尼（Simone Martini，1284—1344）的作品《受胎告知》中的天使，则拥有不逊黄金色背景的羽翼，那双翅膀仿佛在闪闪发光。

这样看来，天使的羽翼实际上不仅限于白色，它们在不同画家的笔下颜色各异。

那么，天使的羽翼本来到底是什么颜色？天使到底是什么模样？现在一想，对于平时与我们很亲近的"天使"，我们对他们的了解却出乎意料的少。

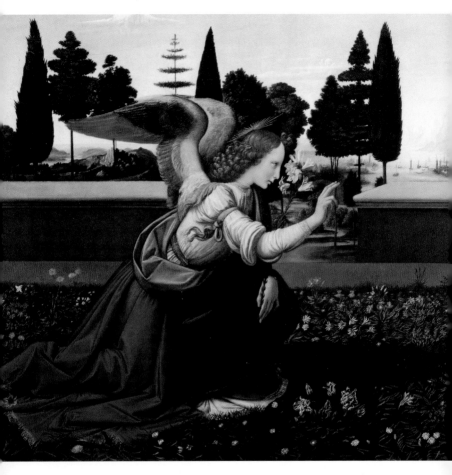

《受胎告知》（*The Annunciation*）
达·芬奇，1472 年—1475 年，木板蛋彩画，98 厘米 ×217 厘米
意大利佛罗伦萨乌菲兹美术馆

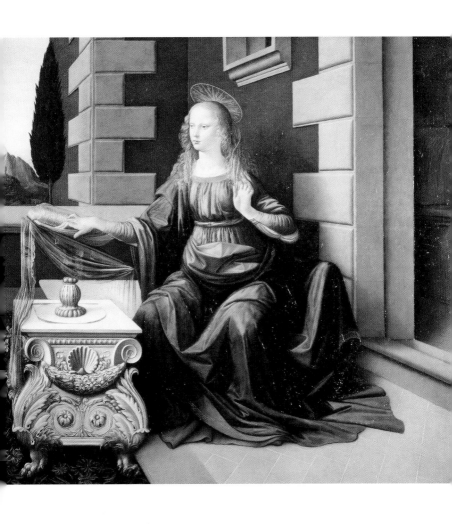

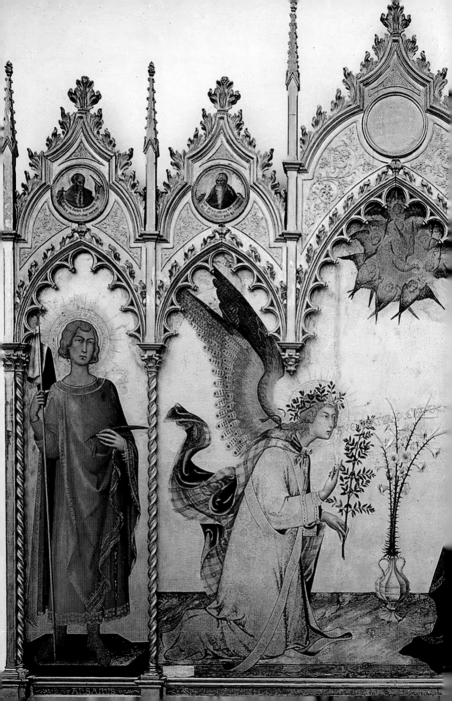

左图：《受胎告知》
(*The Annunciation*)
马尔蒂尼，1333年，
木板蛋彩画和金箔，
305厘米×265厘米
意大利佛罗伦萨乌菲兹美术馆

《受胎告知》中央代表圣灵的鸽子

宛如怪物的天使形态 —— 乔托与拉斐尔

所有意为"天使"的词汇（英语的angel、法语的ange、意大利语的angelo等），都来源于意为"居于中间的"或"中间人"的希腊语 άγγελος（angelos）。就像这个词的本义一样，《圣经》中记载的天使是把神的意志传达给人类、扮演中间人角色的灵体，介于神明和人类之间，可以在神居住的天界和人类居住的地面自由来往。

然而，在罗马普黎史拉墓窟中，创作于3世纪后半期、据说是基督教最早的天使形象的天使，是没有翅膀的。而位于罗马殉道者墓穴，创作时期为300—400年的壁画《雅各布之梦》，描绘的是《圣经·旧约·创世记》中记载的两个天使爬上连接地面和天空的天梯的场景，这两名天使也没有翅膀。

那么，《圣经》中记载的天使具体是什么样子的呢？在《圣经·旧约·以赛亚书》中，包围在神的宝座周围的炽天使撒拉弗被描述为"拥有六个翅膀，用两个翅膀遮脸，两个翅膀遮脚，两个翅膀飞翔"。拥有六个翅膀的天使，与我们平常想象的天使有很大差别，样子十分奇特。在乔托（Giotto，约1267—1337）的作品《圣弗朗西斯接受圣痕》中登场的天使，据说就是以这一记载为参考而描绘的

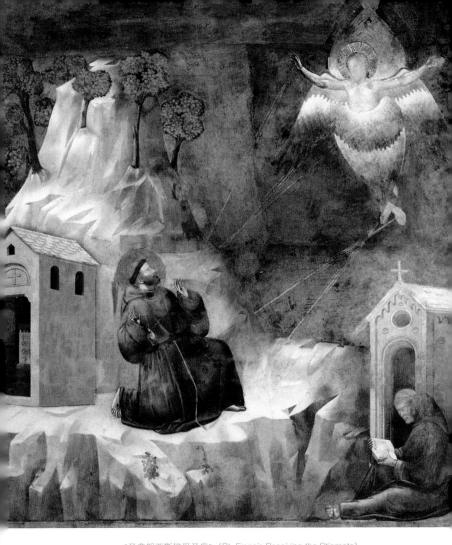

《圣弗朗西斯接受圣痕》(*St. Francis Receiving the Stigmata*)
乔托，1296年—1299年，壁画，270厘米×230厘米
意大利亚西西的圣方济各圣殿

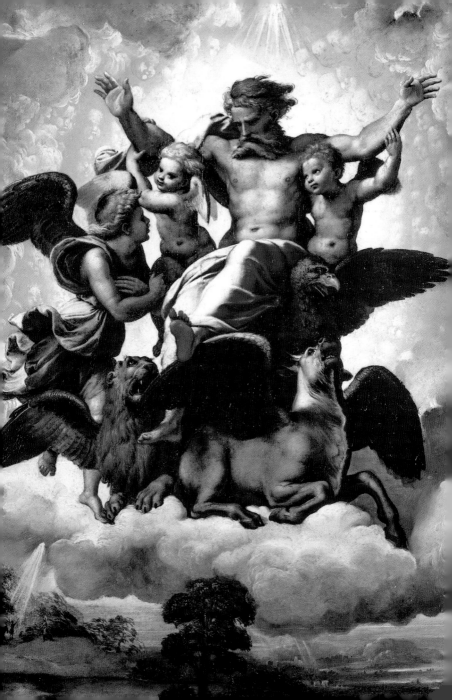

形象。在画面右上方，是被炽天使撒拉弗的羽翼包裹的耶稣。

　　另外，在《圣经·旧约·以西结书》中，预言者以西结记载他看到了"拥有四个翅膀，以及人、狮子、牛、鹰的脸"的神之幻象，而那幻象就是代表神之智慧的智天使基路伯。15、16世纪的意大利代表画家拉斐尔（Raffaello Sanzio，1483—1520）基于这一记载，在作品《以西结的幻象》中描绘了拥有黑色羽翼、宛如怪物的基路伯，以及坐在由基路伯形成的宝座上的神。

左图：《以西结的幻象》（*Ezekiel's Vision*）
拉斐尔，约1518年，木板油画，40.7厘米×29.5厘米
意大利佛罗伦萨碧提宫

◦ 变为天使的丘比特——提香《圣母升天》

在《圣经》中，天使作为神的"使者"多次登场。然而，像炽天使撒拉弗和智天使基路伯这种具体记述了特定样貌的天使，是几乎不存在的特例。说到底，既然天使是身为灵体的存在，那么即便没有肉体，也不分男女性别，其实也算不上是怪事。

然而，画家在作画时，自然需要把《圣经》里没有记载的部分也具体描绘出来。为了描绘出天使的具体形态，必须选定男女性别和年龄。因此，从天使"能够自由往返天界与地面"这一特性，便衍生出了"拥有羽翼"的形态，作为天使与人类区别的"符号"而流传开来。

为了描绘出天使的具体容貌，画家们参考的仍是古希腊罗马时代的雕塑。

以古希腊雕塑《萨莫色雷斯的胜利女神》为例，在希腊神话中登场的胜利女神尼刻的背后长有翅膀，这就是画家们在描绘天使时的想象力源泉。《萨莫色雷斯的胜利女

右图：《萨莫色雷斯的胜利女神》 (*Winged Victory of Samothrace*)
公元前190年，帕里斯大理石，高244厘米
法国巴黎卢浮宫博物馆

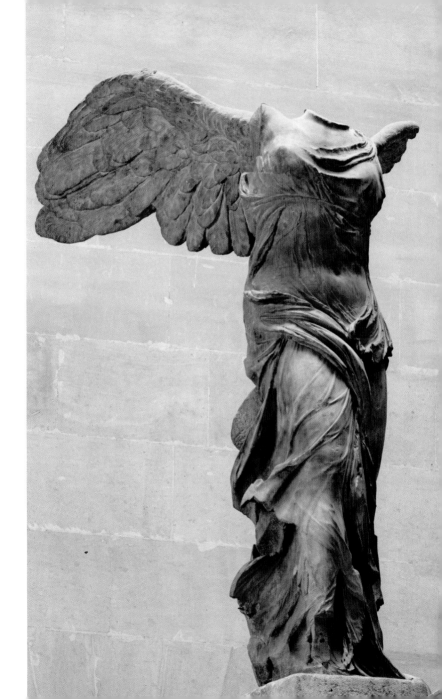

神》表现的是穿着随风飘舞的衣裳的女神降临在军舰船头的瞬间，而那对展开的巨大羽翼，尤其表现出了强烈的律动感。

在拉斐尔的《以西结的幻象》同一时期，威尼斯画派的代表画家提香（Tiziano，1488—1576）创作了《圣母升天》，画面中位于天界的圣母身边围绕着众多天使，他们都是长着一对褐色羽翼的裸体童子形象。想必这是因为提香在描绘天使时，参考了希腊神话中长有羽翼的爱神丘比特。

丘比特原本是促成恋情的神，喜欢恶作剧的这一人物是和天使相似，但又不同的角色。然而，在神话画（以希腊神话为主题的绘画）中，由于没有拿着自己的象征物弓箭，丘比特就很容易与宗教画（基督教主题的绘画）中的天使混淆。这种孩童姿态的天使，在文艺复兴时期之后的作品中非常常见。

我们之所以会认为"天使的翅膀是白色的"，最大的原因，想必也是把拥有白色羽翼的丘比特的大理石雕塑看

右图：《圣母升天》（*Assumption of Mary*）
提香，1516年—1518年，木板油画，690厘米×360厘米
意大利威尼斯圣方济会荣耀圣母教堂

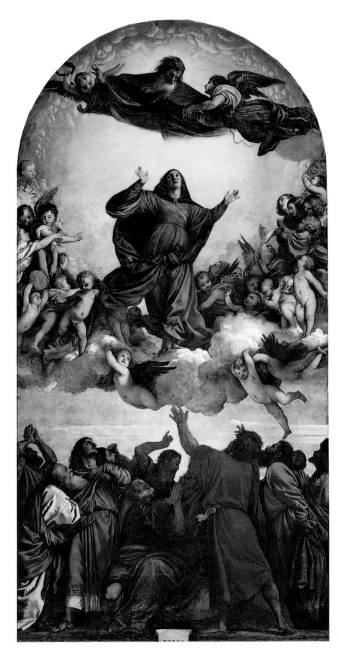

成了天使。从这一点来看，尽管其中有一些误会，但我们脑海中"拥有白色羽翼的天使"形象，可以说与文艺复兴时期的画家们一样，源头都来自古希腊。

像乔托作品中那种拥有多对羽翼的天使，在文艺复兴初期还能看到，但之后，天使的形象大多变成了青年的姿态。并且，像弗拉·安吉利科和达·芬奇等人笔下如女性般柔美的青年天使形象，以及提香描绘的孩童天使形象，也逐渐多了起来。

如上所述，画家们在保留"拥有羽翼"这一区别天使和人类的重要"符号"特征的基础上，通过在其他部分进行一定程度的自由"润色"，便创作出了拥有各色翅膀、各种服装和样貌的天使。

那么，画家在描绘《圣经》故事时，是否在任何情况下，都能像在描绘天使的翅膀时一样，依照自己的喜好加以"润色"呢？

○ "规定"与"符号"的作用 —— 凡·爱克《受胎告知》

"受胎告知"讲的是天使向玛利亚告知救世主耶稣即将诞生的场景，在基督教中是很重要的时刻。然而，比如在《路加福音》中，记载受胎告知的部分只有如下几行的简单记载：

神的使者大天使加百列告诉玛利亚，她被神选为耶稣的母亲。"我还没结婚，怎么可能发生这种事呢？"玛利亚问道。天使对她解释，圣灵的降临将使她怀有圣子。玛利亚听后回应："我是神的仆人，听从神的指示。"从而接受了在自己身上发生的事情。

然而，在《圣经》中并没有详细记述天使和玛利亚的服装、具体动作，以及故事发生的地点等细节。如果要问画家对于这些细节的描写是否可以自由发挥，答案是并不可以。即使《圣经》的"正典"（官方认定的书籍）中没有相关记载，教会也会要求画家们以记载《圣经》故事相关轶闻的诸多《外典》（虽不是"正典"，但也被视为重要书籍）和民间故事集为参考，在教会规定的范围之内，以传达《圣经》的意思为第一目的，来进行绘画表现。

在弗拉·安吉利科、达·芬奇、西蒙涅·马尔蒂尼描绘的《受胎告知》中，乍看之下，天使和玛利亚的姿态以

及描绘的手法各不相同。然而，在这些不同点的背后，不知道大家是否觉得这些画存在一些基本相似的地方，从而显得有些样板化？

让我们再来看看三位画家创作的《受胎告知》。在这三幅画中，大天使加百列都是从画面左边出现，与玛利亚谈话，并且三个天使都是跪着的姿态。这是因为三位画家全都参考了由13世纪的修道士编写的《关于耶稣基督生平的冥想录》一书中记载的"天使跪着聆听玛利亚的话"一文。

我们再试着把这三幅画与凡·爱克在另一地区描绘的《受胎告知》相对比。这幅作品与弗拉·安吉利科的《受胎告知》基本创作于同一时期，创作地点在阿尔卑斯山脉以北，相当于现在比利时的佛兰德斯地区。

这幅画中的天使和意大利画家描绘的一样，长有彩虹色的羽翼，披着华丽绸缎衣裳，以左脚向前迈出的跪姿和玛利亚交谈。从构图来看，也同样是大天使加百列在画面左边，玛利亚在画面右边。

另外，尽管创作年代、地区和画法都明显不同，在西蒙涅·马尔蒂尼、达·芬奇、凡·爱克的画中却都出现了百合花，不是在房中，就是在天使的手上。此外，玛利亚读书这点也是共通之处。玛利亚读的书，据称是预言了救

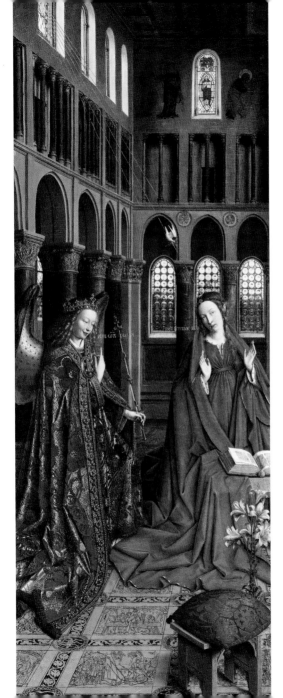

《受胎告知》
(*The Annunciation*)
凡·爱克，约1434年，
木板油画移至布面，
93厘米×37厘米
美国华盛顿国家美术馆

世主诞生的《圣经·旧约·以赛亚书》。而百合花在基督教中象征着"纯洁"，作为表现玛利亚的纯洁之物，它在以"受胎告知"为主题的绘画中经常登场。

另外，基于《圣经》中玛利亚因圣灵降临而怀孕的记载，在马尔蒂尼和凡·爱克的《受胎告知》中，在玛利亚的左上方，出现了化身为白鸽飞翔的圣灵。这是基于神、圣子（耶稣）和圣灵这三个不同的他者（称为"三位"）的难以分割的一体，即"三位一体"的基督教观念。

如上所述，虽然《圣经》中并没有具体描写，但在描绘"受胎告知"的场景时，把天使画在画面左边，玛利亚画在右边，这一构图已经超越了时代和地域的差异，成为一种"规定"。而玛利亚读的书、百合花、白鸽等小道具作为表现"受胎告知"的"符号"，也成为共通的元素。

由于当时的《圣经》是拉丁语译本，除了神职人员等一部分知识分子，普通人是无法读懂的。所以，如果不用这些绘画进行说明，人们就无法知道《圣经》中记载的具体故事和意义。

为了向来到教会的人进行"看图讲解"，说明画中表现的是《圣经》中的哪个场景，就有必要像"受胎告知"等作品一样，遵守一定的"规定"，并添加易懂的"符号"。

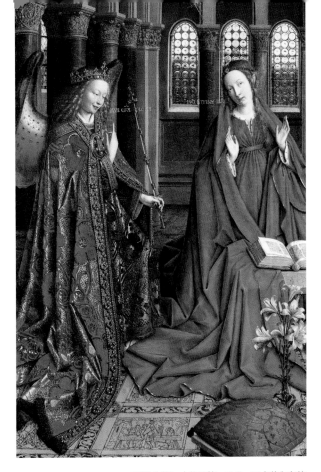

《受胎告知》中的天使、圣母、百合花和白鸽

○ 可读的圣经 —— 列奥纳多·达·芬奇《最后的晚餐》

如上所述，宗教画作为"可读的圣经"，即"视觉化的圣经"，成了为大多数白丁说明《圣经》故事和其中教训的手段，可以说，把这一目的视为创作绘画的全部原因也不为过。

在宗教画中，被画家们反复描绘的基本都是《圣经·新约》中的场景，但涉及的场景数量却意外的少，从耶稣"诞生"到"复活"，只有三十多个主要场景。而描绘这些场景的绘画，大致可以分为两类。

一类是对由马太、马可、路加和约翰编写的《圣经·新约》四福音书中记载的耶稣生平进行图解，即"传达《圣经》故事的图像"，其中包括"受胎告知"和"圣子诞生"。

另一类则是对教会的教诲进行图解，即"传达《圣经》教义的图像"，包含表现耶稣为人类赎罪而被钉上十字架上的"赎罪"主题，即"哀悼基督"的场景，以及在"最后的晚餐"中出现的"圣体圣事"的场景等。特别是"最后的晚餐"，描绘的是耶稣被钉上十字架（也被称为"受难"）的前一周中最重要的一个场景。据《路加福音》记载，在耶稣受难的前夜，耶稣与十二个弟子共进了

犹太教的"逾越节"晚餐。在进餐时，耶稣把撕开的面包和葡萄酒称为"我的身体"和"我的血"，分给了各位弟子。在现今的教会弥撒仪式中，吃下象征耶稣的肉和血的面包和葡萄酒的"圣体圣事"仪式，就来源于这一场景。作为"传《圣经》教义的图像"，这一场景在许多绘画中都有出现。

在听到分面包和葡萄酒的耶稣说"在你们之中，有人将要背叛我"后，弟子们都十分惊慌，纷纷表示"不会是我吧？"。然而这时，耶稣已经知道叛徒就是犹大。在"最后的晚餐"中，这也是表现"叛徒的预告"的场景。

无论是在达·芬奇的《最后的晚餐》中，还是在比它早约20年，由意大利画家基尔兰达约（Domenico Ghirlandaio，1449—1494）创作的《最后的晚餐》中，餐桌上都有盛着葡萄酒的杯子和面包。也就是说，这两幅作品都以《路加福音》为依据，描绘了"圣体圣事"之后的"叛徒的预告"场景。

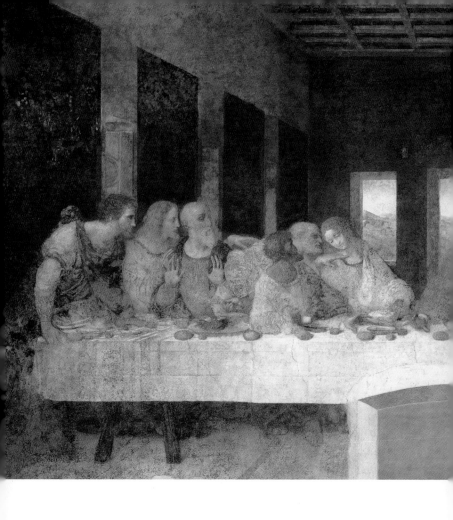

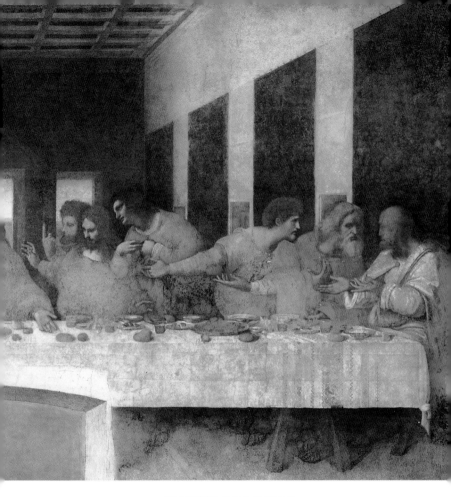

《最后的晚餐》（*The Last Supper*）
达·芬奇，1495 年—1498 年，壁画，460 厘米×880 厘米
意大利米兰恩宠圣母会院食堂

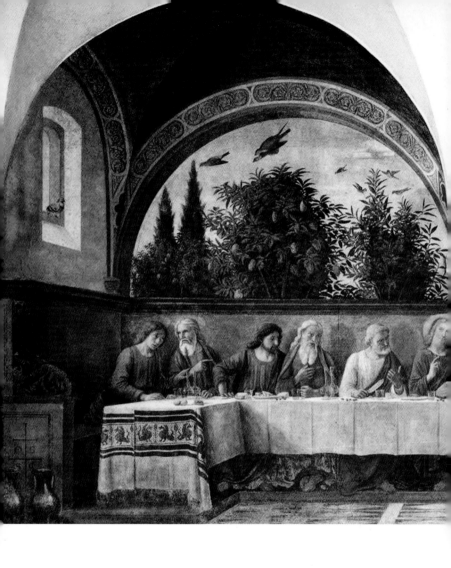

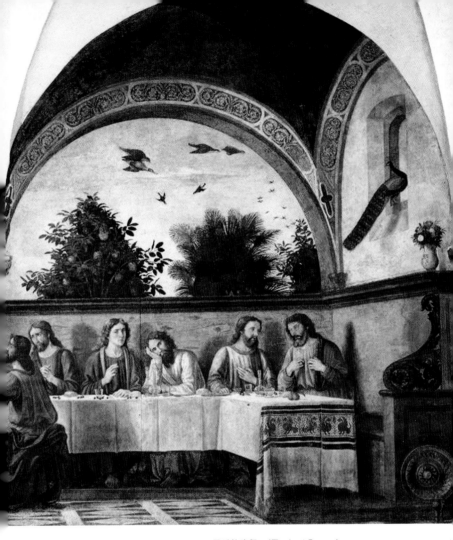

《最后的晚餐》（*The Last Supper*）
基尔兰达约，1480年，壁画，400厘米×880厘米
意大利佛罗伦萨诸圣教堂

"符号"不同，但目的相同——乔托《最后的晚餐》

创作时间比基尔兰达约的《最后的晚餐》早170年多年的乔托的《最后的晚餐》，表现的也是"叛徒的预告"的场景。

从这三幅画中可以看出，为了让人一眼就能看出描绘的是"最后的晚餐"，需要遵循的最重要的"规定"，就是要描绘出耶稣和十二个弟子坐在一个餐桌前。如果打破了这一来源于《圣经》记载的"耶稣与十二个弟子共进逾越节晚餐"的"规定"，则该作品就不能说是描绘"最后的晚餐"的作品。总之，只要一看到有十三个男性围在餐桌前的宗教画，就基本可以断定描绘的是"最后的晚餐"的场景。

在表现这一场景时，另一个重点就是要把主人公耶稣和其他弟子进行明确区分。为此，需要在耶稣身上添加识别"符号"。

达·芬奇和基尔兰达约给耶稣穿上了"规定"的红衣服和蓝斗篷，并通过把耶稣放在画面中心的"符号"，显示出他是重要人物。而乔托遵循了另一个"规定"，通过只把耶稣背后的光环设置为醒目的金色为"符号"，使观者能够一眼就看出谁是耶稣。

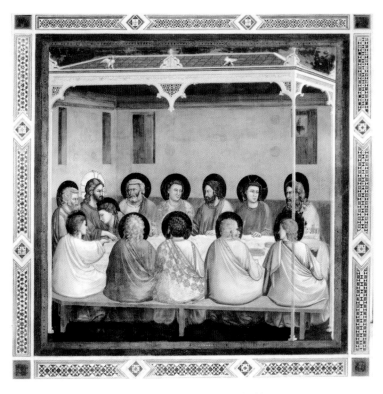

《最后的晚餐》（*The Last Supper*）
乔托，1304年—1305年，壁画，
意大利帕多瓦斯克罗威尼礼拜堂

另外，对于"最后的晚餐"的场景，"叛徒的预告"是必须表现的"主题"。正因为被弟子犹大背叛，耶稣才会被钉上十字架，为人类赎罪。所以"叛徒的预告"是与基督教的根本相关的重要"主题"之一。

由于《圣经》并没有记载座位的顺序，所以为了让人一眼看出"叛徒的预告"的主角犹大，各个画家分别使用了自己的"符号"。

基尔兰达约通过只让犹大坐在桌子前方这一"符号"，把犹大与其他弟子进行了明确的区分。而达·芬奇通过用阴影覆盖面向耶稣的犹大的左半身这一"符号"，暗示了叛徒的存在。

在乔托的《最后的晚餐》中，画家则依照《马太福音》中记载的"和我一起用手把食物浸在碗中的人，将要背叛我"的耶稣的话，设置了在围着餐桌的弟子中，和耶稣一起把手放进碗中的人物就是犹大的这一"符号"。

综上所述，虽然"符号"的设置方法多少有些不同，但为了使人一看到画就能明白故事内容，画家们在给耶稣和犹大身上添加明确的"符号"这一点上达成了共识。"最后的晚餐"是基督教绘画主题中最早的一个，在古代

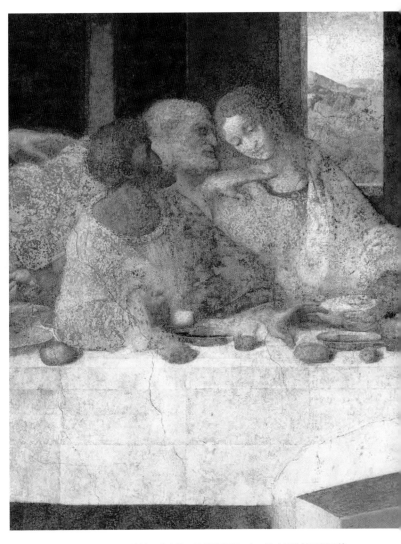

在达·芬奇的《最后的晚餐》中，犹大的脸被阴影覆盖

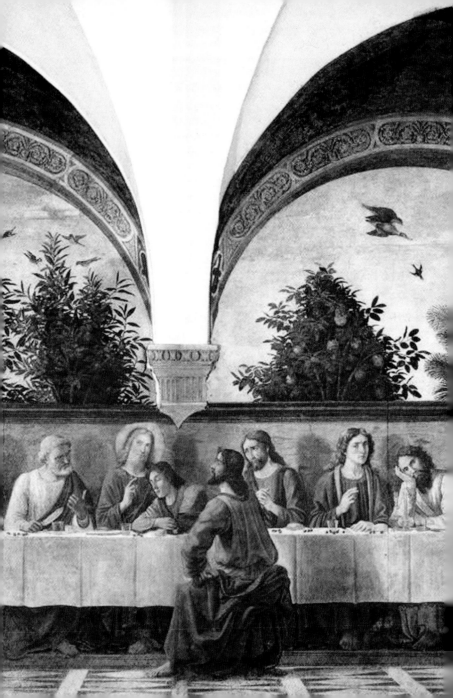

墓窟的壁画中就已经出现。另外，由于这一主题描绘的是用餐的场景，所以就像达·芬奇和基尔兰达约的作品一样，该主题的作品经常被装饰在修道院食堂的墙上。

为修道院食堂创作的这些作品，目的自然不是为了让修道士"观赏"，而是为了使他们产生仿佛在与耶稣和其弟子们一同享用最后晚餐的感觉。通过每次进餐时都看到《最后的晚餐》，使这些修道士确认并加深自己的信仰。

为了使与耶稣和弟子们一起进餐的临场感更加强烈，达·芬奇和基尔兰达约都在描绘时采用了特别的构图，使"最后的晚餐"看上去似乎就发生在现实食堂空间的延长线上。

左图：在基尔兰达约的《最后的晚餐》中，犹大独自坐在餐桌的另一边

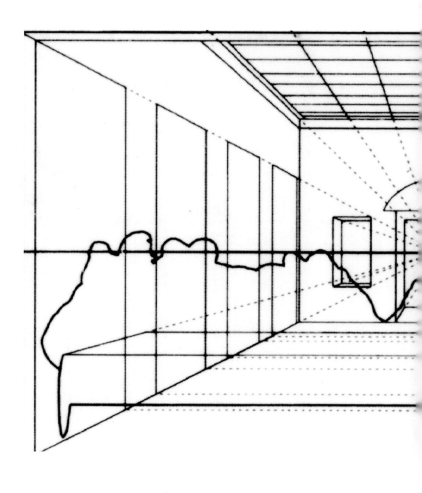

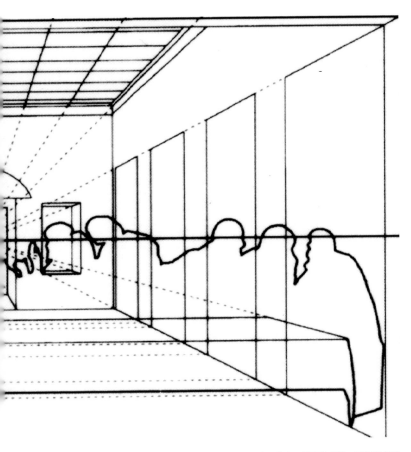

达·芬奇《最后的晚餐》透视解析图

作为"传达手段"的绘画

之前我们看到的《受胎告知》和《最后的晚餐》，都是画家在遵循《圣经》记载的同时，参考与《圣经》相关的书籍，对没有记载的部分进行了描绘。

当然，如果一点点进行仔细对比，其实这些作品在登场人物、背景以及相应画法上都有所不同。但由于同是描绘"受胎告知"或"最后的晚餐"的场景，为了表达场景的内容，也就是"主题"，画家们都运用了共通的"约定"和"符号"。在这一根本性的部分上，这些作品是相通的。所以对基督教不太熟悉的读者，尤其会产生每个作品都很相似、略显样板化的印象。那为什么画家不完全发挥"个性"，充分展现自我呢？

我们现代人经常会认为"画家首先必须要有个性"，所以自然会产生疑惑，觉得那些画家明知道最后作品都会变得很相似，为什么还要对运用共通的"规定"和"符号"对"主题"进行说明如此看重。要知道，我们之所以会重视画家的个性，是因为我们是以"观赏"的目的看待绘画的。

在很长一段时间里，人们在欧洲能够看到绘画作品的场所主要只限于基督教教堂和公共设施。特别是在教堂，

对绘画的作用有明确的规定。之前已经说过，基督教绘画中有"传达《圣经》故事的图像"和"传达《圣经》教义的图像"两种。然而说到底，作为大前提，在教堂中的绘画需要发挥三个根本作用。

第一个作用是让读不懂《圣经》的人通过观看基于《圣经》描绘的绘画，学习有关信仰的知识。第二个作用是通过给那些即使听到圣人故事也不为所动的人展示画作，使这些故事变得生动而富有现实感，唤起他们的信仰之心。而第三个作用则是把那些即使听在耳里也很难记住的和基督教有关的故事以绘画形式展现，产生视觉上的印象，使人们常记于心。

总而言之，教会中绘画的目的并不是提供"观赏"的乐趣，而是使人"学习信仰的知识""唤起信仰之心""记住《圣经》故事"，起到传播基督教的作用。

因此，对于那些《圣经》中没有记载，与"主题"并不直接相关的部分，例如天使的羽翼等，画家可以在实现"符号"作用的前提下，进行一定程度的自由润色。然而，在创作作为"传播手段"的绘画时，最重要的一点，便是在描绘与《圣经》故事的"主题"相关的场景时，要将《圣经》的主旨传达给观众。"规定"和"符号"，都是为了将主旨更易懂、更明确地传达给大众的视觉机关。

考虑到绘画原本的目的并不是"观赏"，而是基督教信仰的一种"传播手段"，那么描绘"受胎告知"和"最后的晚餐"的作品即使都很相似，人们也可以接受。不如说，通过反复展示运用了同样的"规定"和"符号"的同一场景，人们对各个故事产生更深的印象，加强记忆。对于传播信仰来说，这一点才最重要。

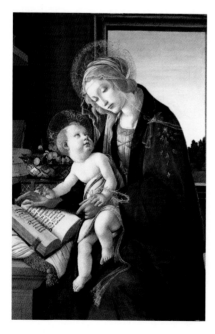

《圣母子》
(*The Virgin and Child*)
波提切利，1480年，
木板蛋彩画，
58厘米×39.6厘米
意大利米兰波尔迪·佩佐利美术馆

第四章 为什么人物头上会有光环
——基督教绘画的"构造"

　　本来应该只在耶稣、圣灵、天使等"天界人物"头上描绘的光环，逐渐也出现在了玛利亚、约瑟等"地上人物"的头上，成为明确区分如圣人般得到神之恩宠的人类和其他人的"标识"，并可以任由画家根据情况随机应变运用。

头顶光环之谜 —— 拉斐尔《草地上的圣母》

在看到乔托的作品《最后的晚餐》时，即使是对基督教和"最后的晚餐"的故事不太熟悉的人，也能看出画上的十三个人物中，那个唯一头上罩着散发金光圆环的人物十分特别，他就是耶稣。

在宗教画中，耶稣头上散发着金色光芒的圆圈叫作"光环"，与佛像的"背光"属于同一性质。就像"背光"表现的是从佛的周身散发的神圣光芒一样，根据《圣经·新约·约翰福音》中的记载，"为了使人们被光芒照耀，耶稣来到了这个世界"，所以"光环"在画中便是表现神之子耶稣特性的"标识"。而之所以用金色描绘，是因为金色的光芒自古以来就是神性的表现，以及神性本身的象征。

就像描绘过众多圣母子像，被称为"圣母子画家"的拉斐尔的作品《草地上的圣母》中的一样，"光环"在文艺复兴时期之后的绘画中多被描绘成名副其实的"环"形。

右图：《草地上的圣母》（*Madonna in the Meadow*）
拉斐尔，1505年—1506年，木板油画，113厘米×88.5厘米
奥地利维也纳艺术史博物馆

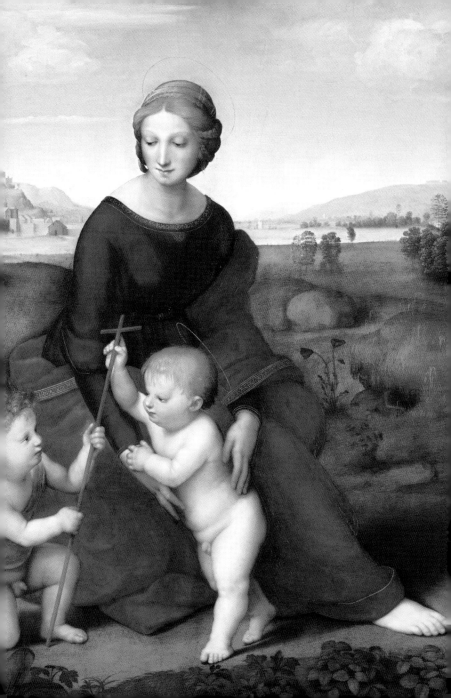

然而在这里需要注意的是，在《草地上的圣母》中，不仅画中央的耶稣，就连圣母玛利亚和画面左边的圣人洗礼者约翰的头上，也和耶稣一样出现了光环。说起来，在弗拉·安吉利科和达·芬奇的《受胎告知》中，天使和玛利亚的头上也画有光环。在乔托的《最后的晚餐》中，不仅是耶稣，十二个弟子的头上都有光环。

玛利亚、约翰以及十二名弟子明明是人类，为什么会有和神之子一样的光环呢？为了查明理由，让我们再来看看描绘《圣经》中其他场景的作品。

○ 寻找约瑟 ——"耶稣降生"

"耶稣降生"和"圣母子像"一样，都是以圣母玛利亚和幼子耶稣两人同为主人公的故事。

根据《路加福音》的记载，在收到大天使加百列的消息，得知自己将要成为耶稣的母亲后，玛利亚和她的未婚夫约瑟为了注册户口，前往伯利恒。玛利亚在伯利恒生下了孩子，然而旅馆已经满员，无奈之下，玛利亚只好把耶稣裹在襁褓中，放在马槽里睡了一夜。对于"诞生"的场面，《圣经》中其实就只有这一点干巴巴的简单记述。

接下来是"牧羊人的礼拜"场景。从天使那里得知耶稣诞生的牧羊人，前去看望躺在马槽里的幼子。那时天空中还出现了赞美神的天兵和天使。

另外，据《马太福音》的记载，通过观星得知耶稣诞生的东方博士们也前来朝拜幼子，奉上了黄金、乳香和没药这三种礼物。

在与耶稣诞生相关的故事中，"诞生""牧羊人的礼拜"和"东方三博士的礼拜"这三个故事相互结合，有时会被描绘在同一画面之中。这是为了有效地实现"传达《圣经》故事的图像"的功能，画家们需要绞尽脑汁地运

用各种各样的方法。

例如，在活跃于15世纪阿尔卑斯山以北的佛兰德斯画派初期画家盖尔特根·托特·辛特·扬斯（Geertgen tot Sint Jans，1460—1495）创作的作品《耶稣诞生之夜》中，圣母和天使正守护着睡在马槽中的幼子。而在远景中，天使正在通知牧羊人救世主的诞生。在16世纪的意大利画家柯勒乔（Correggio，1494—1534）的作品《耶稣诞生》中，圣母守护着睡在马槽里的耶稣，牧羊人来到他们身边朝拜，而天使们正一边祝福一边在空中飞舞。

在这两幅创作年代和场所均不相同的画中，睡在马槽里的幼子、圣母、牧羊人、天使均有登场，这一点成了共通的"规定"。而故事的舞台也都设定为牲畜养殖房，人物周围出现了牛和驴等动物，它们成为"诞生"场景的"标识"。同时我们还能看出，这两幅画都把"诞生"和"牧羊人的礼拜"的故事组合在了一起。这是画家为了使观众对画面产生更深的印象、获得更深的感动而钻研出的手段。

右图：《耶稣诞生之夜》（*The Nativity at Night*）
扬斯，约1490年，木板油画，34厘米×25.3厘米
英国伦敦国家画廊

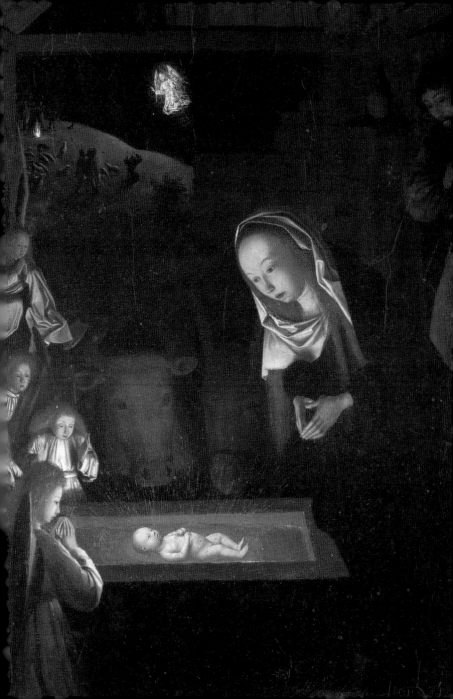

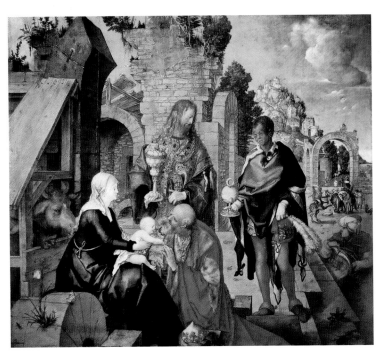

《东方三博士的礼拜》(*Adoration of the Magi*)
丢勒，1504年，木板油画，99厘米×113.5厘米
意大利佛罗伦萨乌菲兹美术馆

左图：《耶稣诞生》 (*The Nativity*)
柯勒乔，1529年—1530年，木板油画，256厘米×188厘米
德国德累斯顿历代大师画廊

第四章 为什么人物头上会有光环——基督教绘画的"构造"

不管在哪幅画中，耶稣的周身都散发着神圣的光芒，以表明他神之子的身份。而被耶稣的光芒笼罩的圣母玛利亚，和在她背后的阴影中出现的约瑟，头顶上并没有出现光环。

接下来，让我们看一看描绘这两个场景之后的《东方三博士的礼拜》的作品。

在德国文艺复兴时期代表画家丢勒（Albrecht Dürer，1471—1528）的作品《东方三博士的礼拜》中，一名博士跪在耶稣面前，另外两人正要献上礼物。作为人类的代表，三个博士依照传统分别被描绘为老人、中年人和青年人，并且像这幅画一样，其中一人多被描绘为非裔人种。

而活跃在15世纪的意大利画家真蒂莱·达·法布里亚诺（Gentile da Fabriano，1370—1427）创作的《东方三博士的礼拜》，则描绘了三博士率领众多民众奔向伯利恒，到达耶稣所在地的场景。和丢勒的作品一样，三名博士被描绘为三个不同年龄层的人。然而在丢勒的作品中，人们头上没有光环。而在这幅作品中，不仅是圣母子，连在玛利亚背后的约瑟和三博士等主要登场人物的头上，全都出现了光环。其实在这一差异背后，蕴藏了画家为了描绘"传达《圣经》故事的图像"所花费的苦心。

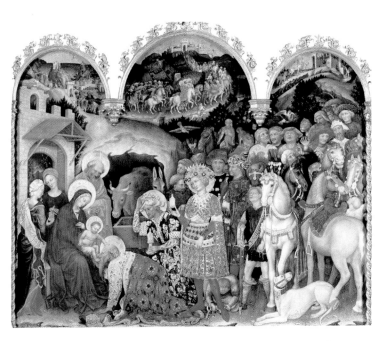

《东方三博士的礼拜》（*Adoration of the Magi*）
法布里亚诺，1423年，木板蛋彩画，173厘米×220厘米
意大利佛罗伦萨乌菲兹美术馆

在丢勒的画中，由于前景中的人物只有圣母子和三博士，所以观众很容易就能分辨出画中的主角。这一点在辛特·扬斯和柯勒乔的作品中也是如此。

然而在法布里亚诺的画中，想从众多群众中分辨出主要人物就非常困难，所以光环才起到了区别的作用。举例来说，三名博士由于有豪华的服装和手中的礼物，相对来说还比较好辨认。然而，对于没有什么特别"标识"的约瑟，要是没有光环，就完全无法辨识了。

综上所述，我们可以知道光环已经脱离原本表现神性的意义，变成凸显画面中特别存在的"标识"。实际上，本来应该只在耶稣、圣灵、天使等"天界人物"头上描绘的光环，逐渐也出现在了玛利亚、约瑟等"地上人物"的头上，成为明确区分如圣人般得到神之恩宠的人类和其他人的"标识"，并可以任由画家根据情况随机应变运用。从这点来看，光环的演变过程与绘画中天使逐渐长出翅膀的过程很是相似。

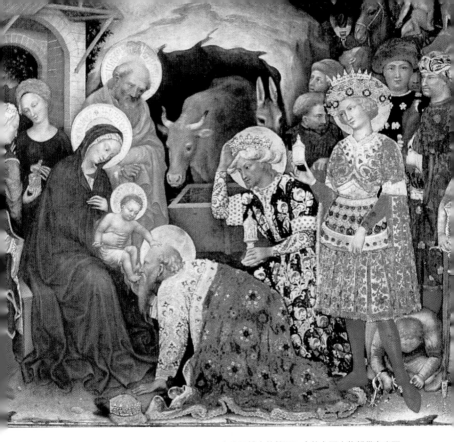

《东方三博士的礼拜》中的主要人物都带有光环

圣母玛利亚之美的秘密——"圣母升天"与"圣母怜子"

在宗教画中，提示特别人物的"标识"不仅只有光环。

让我们看一下《草地上的圣母》的作者拉斐尔创作的《西斯廷圣母》。画中极细的金色光环几乎难以辨识，但即使圣母玛利亚和幼子耶稣的头上没有光环，从圣母子站立在打开的天幕深处的云朵上挺拔的身姿，宛如舞台装置般强调神圣感的构图，以及玛利亚脚下可爱的天使，我们也很容易看出画中谁是圣母子。然而比起这些，表现画中央的女性是圣母的最重要的"标识"，其实是她的衣服颜色。

之前已经说到，之所以用金色描绘光环，是因为金色代表神性。在宗教画中，其他色彩也承担着不同的"规定"意义。其中一个很好的例子就是《西斯廷圣母》中圣母服饰的红色与蓝色。红色代表慈爱、殉教和神性；蓝色代表清净、诚实和悲伤。绘画中的圣母玛利亚和耶稣经常穿着红衣和蓝斗篷，通过这些基于色彩相关的"规定"的"标识"，也可以判断出画中人物是圣母子。并且，在圣母玛利亚身上，其实还有一点可以说是决定性的"标识"。圣母被视为"纯洁、年轻美丽的女性"，这不仅仅

右图：《西斯廷圣母》（*Sistine Madonna*）
拉斐尔，1513年—1514年，布面油画，265厘米×196厘米
德国德累斯顿历代大师画廊

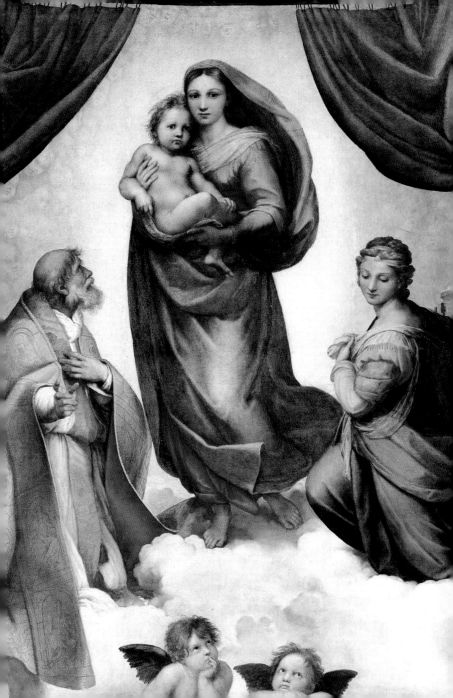

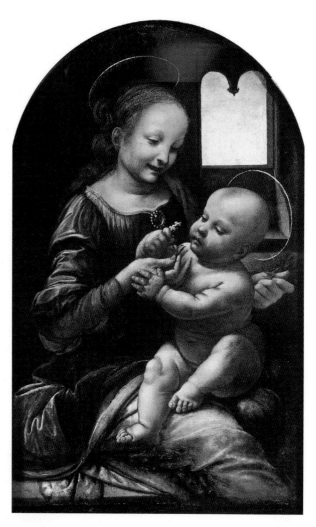

《持花圣母与圣子》(*Madonna and Child with Flowers*)
达·芬奇，1478 年—1480 年，木板油画转布面，49.5 厘米 × 33 厘米
俄罗斯圣彼得堡艾尔米塔什博物馆

限于拉斐尔的作品之中。例如在达·芬奇的作品《持花圣母与圣子》中，虽然两人头上的光环也是显示身份的"标识"，但更吸引观众眼球的，是这一对乍看只是普通母子和睦嬉戏的样子，是他们天真的表情和姿态，以及最重要的，是宛如少女的圣母年轻美丽的样貌。

在达·芬奇的作品中，耶稣还是幼子，所以圣母玛利亚即使很年轻也不奇怪。然而，在提香的作品《圣母升天》中，圣母依然是纯洁、年轻又美丽的女性形象。"圣母升天"讲的是圣母在60岁（也有说是72岁）去世的三天后，魂魄回到肉体，被召唤到天上的故事。如果遵循故事记载，圣母应该是老年的形象，为什么提香要把圣母画得像圣母子像中一样年轻呢？

实际上，《圣经》中提到玛利亚的地方少得令人震惊。说到底，"圣母子像"是与《圣经》中任何故事都没有直接联系的独立绘画主题，而"圣母升天"的故事出自13世纪记载的《外典》。尽管如此，要是说到文艺复兴时代的宗教画，其实有半数以上都是以圣母玛利亚为主题的相关作品。其中最大的理由，可以说是从12世纪开始，人们对于圣母玛利亚的信仰得到大幅提升。

以此背景为基础，再加上我们之前提到的对于在《圣经》中没有详细记载的部分，虽然画家要在教会规定的框

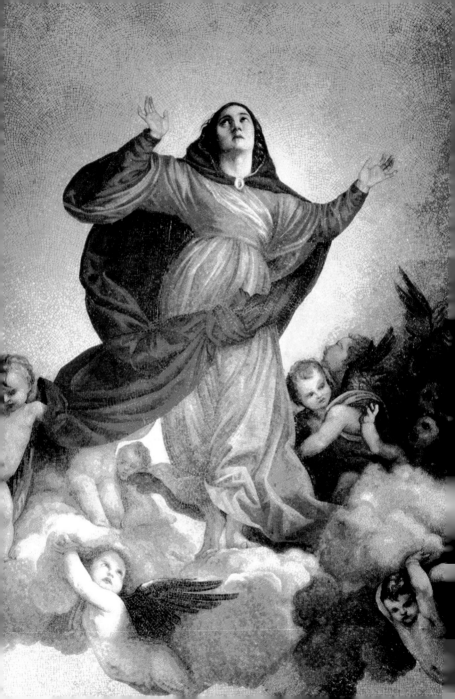

左图：《圣母升天》中年轻美丽的圣母形象

右图：《祈祷的老妇》（*Old Woman Praying*）
伦勃朗，1629年—1630年，铜板油画，15.5厘米×12.2厘米
奥地利萨尔茨堡主教宫画廊

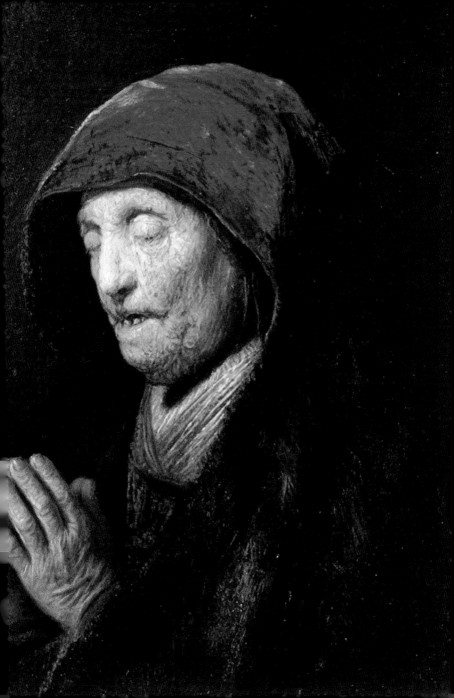

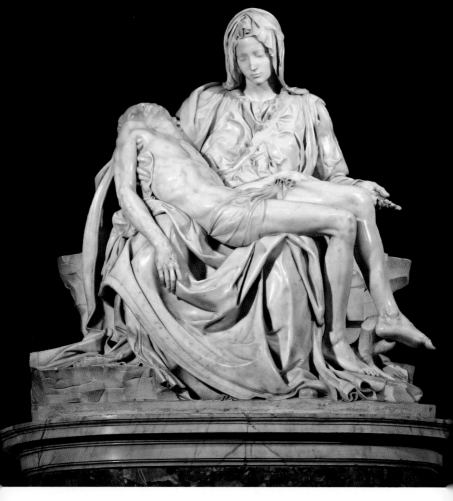

《哀悼基督》（Pietà）
米开朗琪罗，1498年—1499年，大理石，高174厘米
梵蒂冈圣彼得大殿
依据《外典》记载，在耶稣去世时，玛利亚的年龄应在
45岁到50岁之间。但米开朗琪罗曾表示，"从未被肮脏
欲望占据心灵的圣母身体是不会衰老的"。

架中创作宗教画，但还是可以加工润色，这也是一个原因。从我们现在的视角来看，想要表现圣母玛利亚的灵魂之美，不一定非要把她的外表也画得很美。例如，17世纪的荷兰绘画代表画家伦勃朗（Rembrandt Harmenszoon van Rijn，1606—1669）创作的作品《祈祷的老妇》虽然不是描绘圣母的作品，但也充分表达出了这位女性模特的深邃灵性。对于文艺复兴时期的画家来说，这种表现形式也并非做不到。他们之所以不顾及圣母的实际年龄，一直把身为人类的圣母画成年轻貌美的样子，其背景想必是第一章提到的文艺复兴时期特有的思想对他们起到了很大的影响，即把人类的身体看作"神之美的反映"，是"现世中美的唯一基准"。总的来说，就是圣母玛利亚的外貌也和维纳斯一样，被"理想化"了。

如果没有这种思想，想必身为虔诚基督徒的米开朗琪罗就不会创作出类似作品《哀悼基督》中的圣母形象了。

顺便一提，在意大利语中，"madonna"意为圣母玛利亚或圣母像。自从在夏目漱石（1867—1916）的小说《少爷》中出现了"拉斐尔的麦当娜"这一句之后，"麦当娜"在日本也成为憧憬对象的代名词，被广泛流传。作为"理想中的女性形象"，文艺复兴时期的"麦当娜"，仍被现代的我们感性传承至今。

为什么神必须接受洗礼 ——"耶稣受洗"

而在《草地上的圣母》中还是幼子形象的约翰（画面左边），依据《马太福音》的记载，于30岁左右在犹太约翰河畔的荒地开始了传教活动。他对行人高呼"忏悔吧，神之国即将到来"，并为来忏悔的人施行"洗礼"作为悔改的证据。后来，成人后的耶稣也来接受他的洗礼。

"洗礼"是用水进行净化的仪式。身为神之子的耶稣居然要接受人类的净化，这听起来似乎有些令人费解。然而，约翰为耶稣施行洗礼的那一瞬间，正是"父神""神之子耶稣"和"圣灵"合为一体的时刻，即"三位一体"以明确的形式显现的瞬间。这一瞬间被视为耶稣进行公开的基督教传教的起点。同时，通过为耶稣施行洗礼这一举动，约翰成为连接以耶稣生平故事为主要内容的《圣经·新约》和后面还将提到的《圣经·旧约》的角色。

这一幕是明示"三位一体"教义，昭示耶稣公开传教活动的开始，同时在本质上也宣告了基督教的诞生这一重要事件，被视为"传达《圣经》教义的图像"，在众多绘画作品中都有出现。

15世纪意大利画家韦罗基奥（Andrea del Verrocchio, 1435—1488）的作品《基督受洗》，因画面

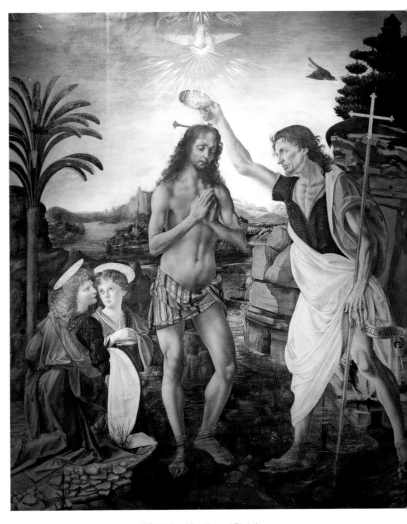

《基督受洗》（*Baptism of Christ*）
韦罗基奥和达·芬奇，约 1475 年，177 厘米 ×151 厘米
意大利佛罗伦萨乌菲兹美术馆

左侧的天使和部分背景是由他的弟子达·芬奇所画而得名。如果把这幅作品与活跃在15世纪到16世纪的佛兰德斯画家杰勒德·大卫（Gerard David，1460—1523）的《基督受洗》相比，能发现两幅作品虽然创作地点不同，但在基本构图上却十分相似。

两幅作品都遵守了这一场景的"规定"，描绘了耶稣把脚浸在河水中，双手合十，而约翰往他头上浇水，施行洗礼仪式的场景。据《圣经》记载，洗礼结束后，耶稣从水中走上岸，同时出现了圣灵，所以基本上所有作品中接受洗礼的耶稣头上都画了以白鸽姿态现身的圣灵。

此外在画面上方，虽然韦罗基奥的作品中只画了神的手，而大卫的作品中出现了神的全貌，但在两幅作品中，耶稣、圣灵以及上方的神都沿着垂直轴线排成了一列。

画家特意把洗礼的场景和圣灵出现的场景合为一体，是为了把"三位一体"这一基督教中极为重要却很难理解的基础理念，用简洁易懂的视觉化方式传递给广大信徒。为了使观众能直观意识到耶稣、圣灵、神是统一的存在，画家把三者进行了垂直等分的排列。

右图：《基督受洗》（*Baptism of Christ*）
大卫，1502年—1510年，木板油画，129.7厘米×96.6厘米
比利时布鲁日格罗宁格博物馆

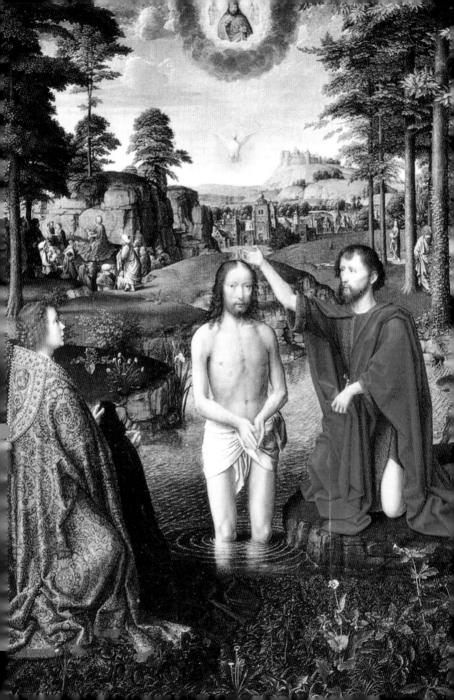

为什么要信仰十字架 ——"耶稣钉刑"

在描绘"基督受洗"的作品中，画面左边都出现了天使，正拿着耶稣脱下的衣服等待洗礼结束，同时也在等待耶稣传教活动的开始。在《圣经·新约》的故事中，耶稣在受洗后产生了身为神之子的自觉，开始传播神的教诲。虽然他的传教吸引了许多信徒，但也引起了很多人的反感，使他开始走向受难之路。

"最后的晚餐""受刑""降下十字架""复活"，这一系列从受难到复活的故事，充满了戏剧性要素。特别是其中的"受刑"，这是耶稣通过自己的死来偿还人类罪孽的"赎罪"场景，属于"传达《圣经》教义的图像"，通常被布置在教会最重要的场所受人礼拜。

据《圣经》记载，在"最后的晚餐"的第二天，由于被弟子犹大出卖，耶稣被抓去审判。他被判决犯下了自称救世主的渎神之罪，被处以在十字架上钉死的刑罚，在耶路撒冷的各各他丘上被处刑。

在这幅原本是教会祭坛画的一部分，由15世纪的意大利画家曼特尼亚（Andrea Mantegna，1431—1506）创作的作品《耶稣钉刑》中，画家依照《马太福音》的记载，描绘了被剥下衣服的耶稣和画面左右的两名强盗一起被钉

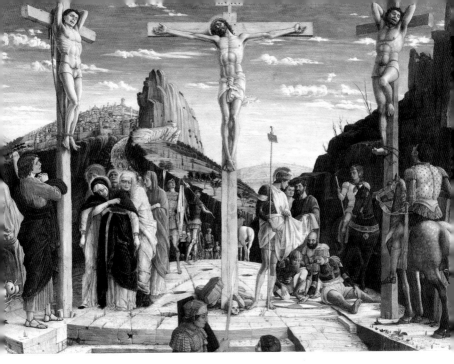

《耶稣钉刑》（*Crucifixion*）
曼特尼亚，1456年—1460年，木板蛋彩画，76厘米×96厘米
法国巴黎卢浮宫博物馆

《圣多梅尼哥敬拜耶稣钉刑》（*St. Dominic Adoring the Crucifixion*）
弗拉·安吉利科，1441 年—1442 年，壁画，340 厘米×155 厘米
意大利佛罗伦萨圣玛尔谷大殿

到十字架上的场景。

同样是描绘十字架上的耶稣，有像曼特尼亚一般对两侧的十字架等周围环境进行细致描绘的作品，也有像契马布埃的《十字架上的基督》一样，把焦点只对准耶稣的作品，还有像乔托的《基督钉刑》这种以耶稣和在他旁边悲伤的圣母玛利亚等人为中心的作品，等等。

然而，作为"传达《圣经》教义的图像"，十字架和耶稣的身体仿佛在与观看的信徒对视一般，几乎都朝向正面，这一点似乎是所有作品共通的"规定"。

究其原因，是因为十字架不仅仅是"基督钉刑"故事的"标识"。画家们通过把被处刑的耶稣身体和十字架重叠在一起，使耶稣和十字架实现了视觉上的一体化。而通过耶稣与十字架一体化的图像，画家们试图把"赎罪"这一复杂的教义，以视觉形式直接传达给观众。在观众眼中，绘画中的十字架成为与耶稣合为一体的物体。因此在基督教中，十字架也成为信仰本身的"标识"。

如上所述，正因为十字架既是表现耶稣的图像，又是表现对耶稣信仰的图像，所以信徒们才会对十字架产生信仰之心。

人气角色的活用 ——"耶稣复活"

被处刑的耶稣尸身被弟子们从十字架降下，埋葬在墓里。然而，依据《马可福音》记载，在耶稣死后第三天，抹大拉的玛利亚等人为了给遗体抹香油而来到墓地，却发现墓已经空了。抹大拉的玛利亚等人从坐在墓里的青年（天使）处得知："他已经复活，不在这里了。"

在15世纪的意大利画家皮耶罗·德拉·弗朗切斯卡（Piero della Francesca，1410—1492）的作品《耶稣复活》中，耶稣右手举起象征着战胜了死亡的白底红十字旗，一脚踏在石棺上。在他脚下，看守墓地的士兵们在打盹，意味着"复活"的过程非常安静。另外，画面左边的枯树和画面右边的绿树，意味着死而复生。

然而，不知是否因为《圣经》中并没有记载耶稣复活的具体情况，且用绘画表现这一场景也很困难的原因，像皮耶罗·德拉·弗朗切斯卡这样以"复活"本身作为创作主题的作品为数甚少。

与之相比，像提香的作品《禁止接触》一样，描绘抹大拉的玛利亚在与复活后的耶稣相逢时狂喜地跑上前去，却被耶稣拒绝"不要抱我"的场景的作品，在表现"复

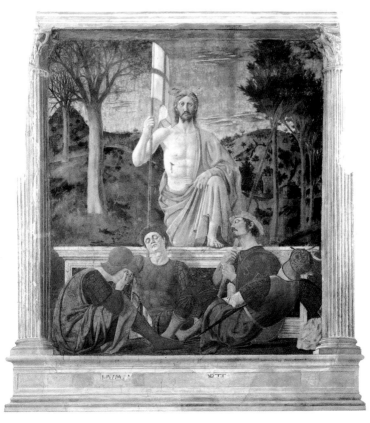

《耶稣复活》（*The Resurrection of Jesus Christ*）
弗朗切斯卡，1463 年—1465 年，壁画，225 厘米×200 厘米
意大利桑塞波尔克罗博物馆

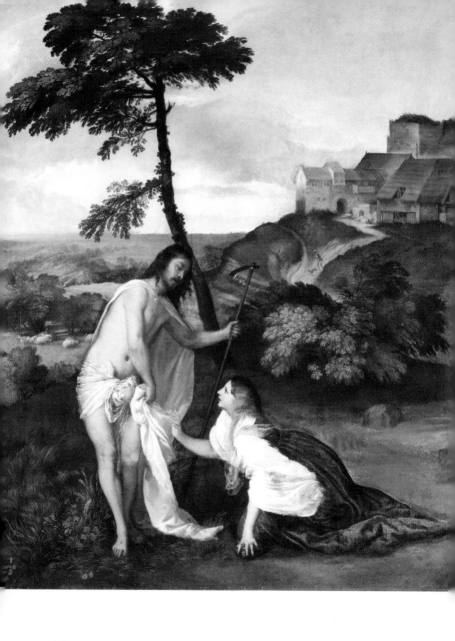

132

活"故事的绘画中却有很多。

在本作品中，抹大拉的玛利亚左手按在香油壶上。这是因为抹大拉的玛利亚是负责给耶稣遗体涂香油的女性，所以香油壶成了她的"标识"。此外，还有一种说法，说她是"改过自新的女性（意为从良的娼妇）"，形象妖艳，所以在本作中也可以看到丰盈的长发，这也经常被用作她的"标识"。

但这一场景究竟为何会受到众多画家青睐呢？恐怕不仅因为表现"复活"本身是一件有难度的事，还因为即使在《圣经》中，抹大拉的玛利亚也是富有魅力的人气角色。画家们试图通过运用人气角色来吸引人们的兴趣，使作品成为传播"复活"故事的有效手段。

实际上，据说在诸多圣女中，抹大拉的玛利亚是绘画作品中出场最多的一个。她的人物形象是由在《圣经》和《外典》中登场的各种女性形象融合在一起而成的。就像提香的作品一样，她在绘画中经常被刻画为一名改过自新后成为耶稣弟子的年轻美丽的女性。

左图：《禁止接触》（*Noli me Tangere*）
提香，约1514年，布面油画，110.5厘米×91.9厘米
英国伦敦国家画廊

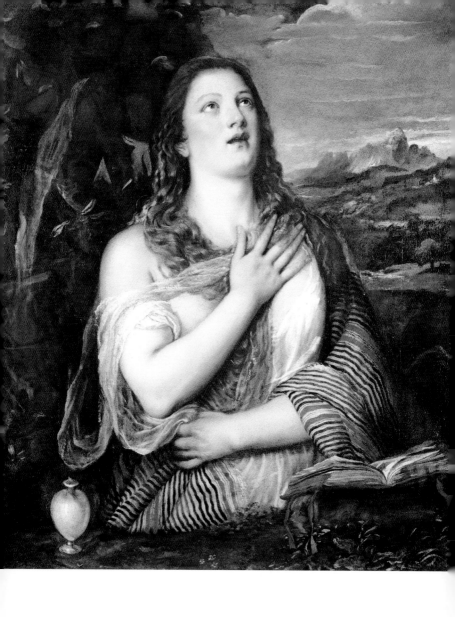

另外在提香的画中，耶稣之所以会拿着铁锹，是因为画家忠实遵照了《约翰福音》中"在见到复活后的耶稣时，抹大拉的玛利亚一开始把他误认成了园丁"的记载。另外，《圣经》中没有记载耶稣墓的具体方位，于是画家以能看到海的小丘为背景，试图通过刻画抹大拉的玛利亚那因极度喜悦爬向耶稣的极富人情味的模样，使"复活"这一重要故事给观众留下强烈印象。

从这幅作品中，我们也能看出画家在遵循"约定"和"标识"，忠实再现《圣经》记述的同时，对于没有相关记载的背景，以及情景设定的部分也可以进行相当自由的加工润色。

左图：《忏悔的抹大拉的玛利亚》（*The Penitent Magdalene*）
提香，1555年—1565年，布面油画，106.7厘米×93厘米
美国洛杉矶盖蒂中心

划分善恶的右侧与左侧 ——"最后的审判"

依据《圣经·新约》的记载，复活之后的耶稣在与弟子们度过40天后，升到了天上。两个身着白衣的男子（天使）与目送耶稣升天的弟子们做了约定，承诺耶稣还会回到地上。

依据《马太福音》记载，等耶稣再度降临之际，人类都将会受到耶稣的审判，这就是"最后的审判"。书里还写道，在"最后的审判"中，耶稣会"像牧羊人划分绵羊与山羊一样，把绵羊分到右边，山羊分到左边。赐予右边的正义之人永远的生命，而赐予左边的邪恶之人永远的刑罚"。

"最后的审判"与"钉刑"一样，是十分重要的"传达《圣经》教义的图像"。而作为审判者君临人界的耶稣在描绘时，与十字架上的耶稣相同，多以正面示人，仿佛在与观众对视一般。

在15世纪的佛兰德斯画家汉斯·梅姆林（Hans Memling，约1430—1494）创作的三联祭坛画作品《最后的审判》中，位于中间那幅画上半部中央穿着红衣的耶稣，正被圣母、十二门徒和洗礼者约翰包围着。耶稣举起祝福的右手，而在他的右脸颊一侧画有代表慈悲的百合，

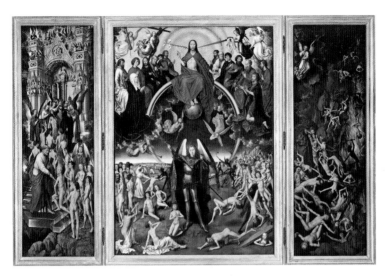

《最后的审判》（*The Last Judgment*）
梅姆林，1467年—1471年，木板油画，180.8厘米×242厘米
波兰格但斯克国家博物馆

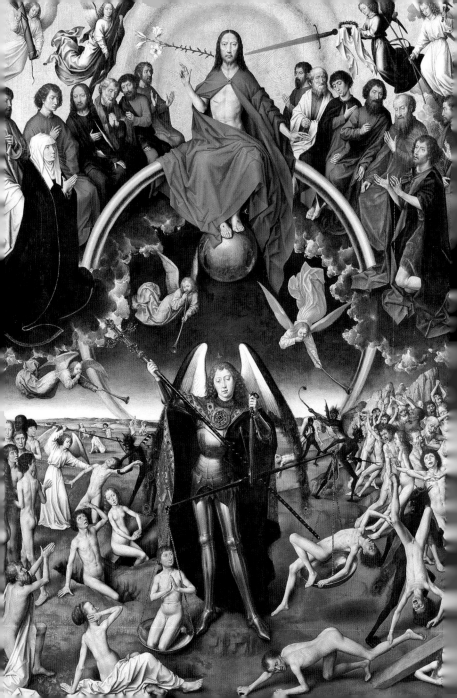

左脸颊一侧画有用于审判的红色炽热长剑。

在他脚下，大天使米歇尔正把善良的灵魂和邪恶的灵魂放在天平上称量。依据《马太福音》记载，在大天使的右翼，善良的灵魂将通往天国之门，而在其左翼，邪恶的灵魂将被恶魔投进地狱大火之中。

米开朗琪罗也曾奉罗马教皇之命，在梵蒂冈西斯廷礼拜堂的祭坛后方墙面画下了巨作《最后的审判》。在这幅作品中，耶稣也出现在画面上半部的中央位置，被圣母、圣人和天国的住民包围。

在"最后的审判"场景中，耶稣张开双手，将残留在手心中的"圣痕"，即被钉十字架时留下的伤痕展现给世人。在绘画中，正如本作一般，耶稣举起右手的姿势是一种"规定"，而在本作中，耶稣的右手下方是被选中的人得以升天的场景，左手下方则是邪恶的灵魂被恶魔带入地狱的场景。

虽然描绘方法截然不同，但米开朗琪罗与梅姆林都依照《圣经》的记载，遵循"约定"进行了描绘。然而在当时，由于在礼拜堂这一神圣的场所画上了成群的裸

左图：《最后的审判》三联祭坛画中央部分

体，教会相关人员认为米开朗琪罗的作品有些欠妥，令其他画家给其中一些较为显眼的裸体画上了衣服（在近年的修复中，原画几乎得以还原）。

米开朗琪罗的《最后的审判》右下部分邪恶的灵魂被恶魔带入地狱的场景

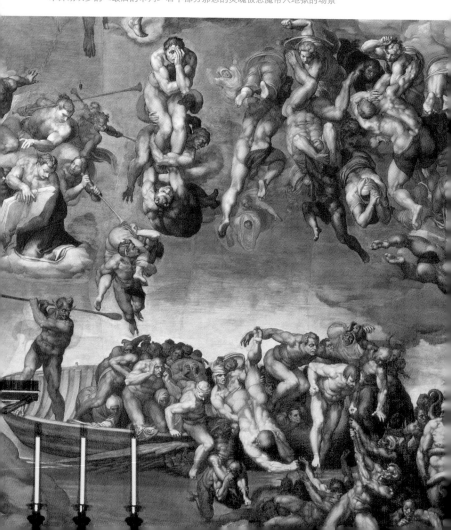

对拥有虔诚的文艺复兴式信仰之心，并试图从人体中探索神之美的米开朗琪罗来说，这完全是不曾预想的莫须有的指责。据说愤怒的米开朗琪罗为了还击，在画中的地狱里加入了对他进行责难的领头人物的形象。

米开朗琪罗的《最后的审判》左下部分被选中的人得以升天的场景

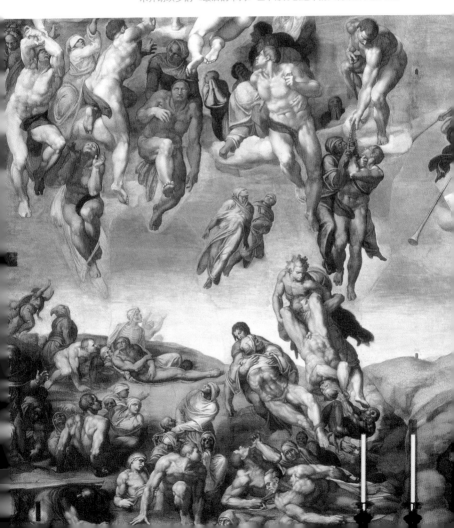

描绘"旧约"新型信仰的表现——"创造亚当"

然而，前面已经提到了很多次，《圣经》除了《圣经·新约》，还有《圣经·旧约》。基督教从犹太教脱胎而生之后，把几乎全用希伯来语编写的犹太教教义作为"旧约"加以继承，并在此基础上添加了用希腊语编写的"新约"。

基督教的根本在于"神与人的契约"这一思想，而"旧约"和"新约"中的"约"字，就是神与人之间的"契约"。站在基督教立场来看，"旧约"指的是神与以色列人民通过"预言者"摩西作为中间人而缔结的契约，而"新约"指的是神与人类通过耶稣缔结的新契约。

神通过摩西告诉民众只要遵守律法，就会赐予他们丰饶的土地，然而民众却屡屡违反与神定下的契约（旧约），惹怒神明。最终神原谅了人类，并且为了用"新契约"代替"旧契约"，派出了救世主耶稣。通过让耶稣背负全人类的罪孽，把他钉在十字架上，来开启救赎全人类的通道。这就是神与人类定下的"新契约"。

《圣经·新约》以耶稣从诞生到受难，再到复活的故事为中心，共有27卷。而《圣经·旧约》记载了从始创天地到神明示自己的意志为止的事迹。但究竟把其中哪几卷

视为正典，即使在基督教内部，宗派之间的意见也各不相同。另外，虽然基督教绘画大多取材于《圣经·新约》，但也有以《圣经·旧约》为题材的作品。

翻开《圣经·旧约》，第一眼看到的就是"创世记"一章，而第一句话就是"起初，神创造了天地"，也就是"始创天地"。

在创作《最后的审判》大约30年前，同样是在西斯廷礼拜堂，米开朗琪罗花费四年岁月创作了史上最大的天顶画，位于中央位置的是"创世记"的九个场景。其中最为人熟知的，便是《创造亚当》。

在《创世记》中记载："神依照自己的形象，把尘土做成人形，并把生命的气息吹入鼻孔。"然而，在米开朗琪罗描绘的创造最初的人类亚当的场景中，给亚当带来生命，让他变为人类的方法并不是神从鼻孔吹气，而是他与神的指尖相触。画家通过描绘指尖将要相触的瞬间，使画面更富临场感。

总而言之，画家虽然无视了"神把尘土做成人形，并把生命的气息吹入鼻孔"这一记载，却忠实再现了"神依照自己的形象"这一记载，塑造了一个拥有神一般肉体的亚当。通过这种方式，他创作出一种独一无二的宗教表现形式，能唤起文艺复兴新时代新的信仰之心。

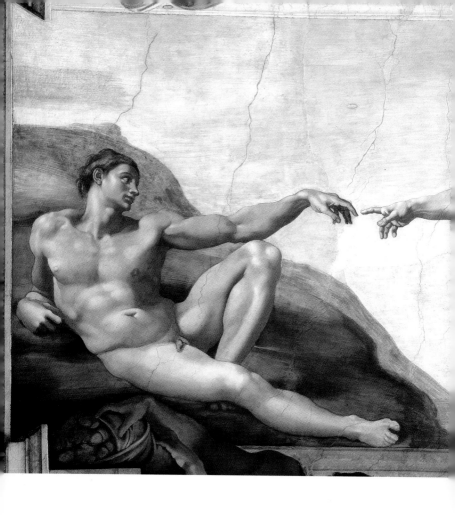

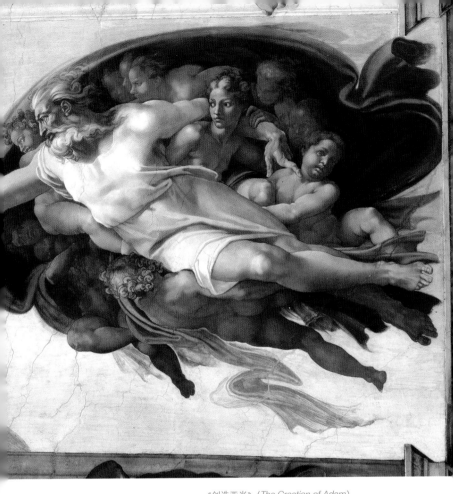

《创造亚当》（*The Creation of Adam*）

米开朗琪罗，1510年，壁画，230厘米×480厘米

梵蒂冈西斯廷礼拜堂

第五章　为什么传达爱情是件难事
——寓意画的"构造"

　　既然在希腊神话中维纳斯被视为"爱之女神"，那么反过来，我们不就可以通过描绘维纳斯来表达"爱"吗？也就是说，通过给"爱"赋予维纳斯这一具体形态，我们就知道绘画的对象就是爱。

左图：《维纳斯》（*Venus*）
罗塞蒂，1864年—1868年，布面油画，81.3厘米×68厘米
英国伯恩茅斯拉塞尔·科特艺术博物馆

维纳斯的"标识"——提香《乌尔比诺的维纳斯》

与《维纳斯的诞生》不同，在提香的代表作之一《乌尔比诺的维纳斯》中出现的女神，并不会让人联想起古希腊雕塑中的维纳斯。看着她以裸体姿态横躺在现代风格豪宅的大床上，如果不知道作品的标题，如今的我们只会以为这位妖艳的画中人是现实中的女性。

那么，我们是怎么知道这名女性是维纳斯的呢？

《乌尔比诺的维纳斯》这一标题，是后人以画作的委托人，贵族乌尔比诺大公的名字命名的，并不是画家亲自取的名字。即便如此，当时的人们也很清楚画中的人物不是现实中的女性，而是女神。这是因为画中出现了表明这名女性身份的标识。

首先是女性右手中的红玫瑰，这是表现"爱之女神"维纳斯最明显的标识，在多幅作品中都有出现。另外，背景中窗边的常绿香桃木盆栽也经常作为维纳斯的标识出现。此外，画家还对这些直接标识进行了补充，在女神脚下蹲伏的狗，和在女神背后的窗下被一名女性探头窥视的储物箱，都代表了"爱情中的贞节"，是证明"爱之女神"的间接标识。然而说到底，当时的人们是怎么知道这些物体都是"标识"的呢？

描绘肉眼看不见的"爱"的方法

"爱"对任何人来说都是无可替代的，然而要想把无可替代的"爱"传达给他人，并不是一件容易的事。究其原因，是因为"爱"无法用眼睛看到。

那么，若想传达"爱"，应该怎么做呢？

利用语言，就可以把"爱"这种肉眼看不见的抽象观念传达给他人。在文学史上，以肉眼看不见的"爱"为主题的作品数不胜数。然而，在绘画中，如果不运用一些手段把原本看不见的"爱"变成可视的形态，就无法进行传达。所谓"肉眼可见"，就是"拥有具体形态"。那么，应该赋予"爱"怎样的形态呢？

举例来说，可以描绘人们和睦相处的情景。看到这种景象，想必观众们就能够感受到"画中充满了爱"。然而，有没有能够更直接传达"爱"本身的方法呢？

在这里，让我们回想一下宗教画中用来传达抽象"教义"的方法。在宗教画中，为了传达"三位一体""赎罪"等肉眼看不到的抽象观念，画家们运用了"规定""标识"等视觉机关。能不能把这些机关应用到传达"爱"上呢？

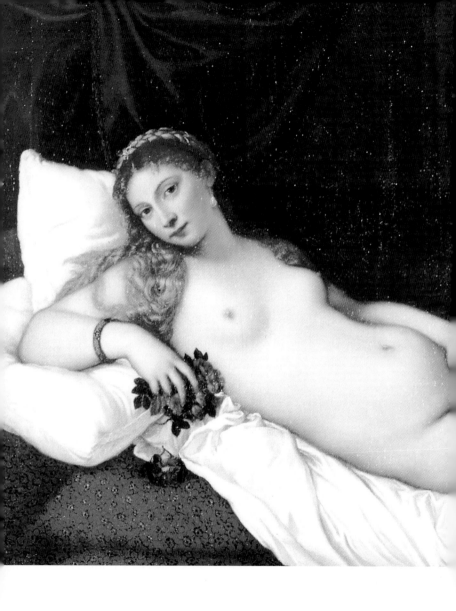

《乌尔比诺的维纳斯》(*Venus of Urbino*)
提香，1538年，布面油画，165.5厘米×199.2厘米
意大利佛罗伦萨乌菲兹美术馆

为此，首先需要寻找用来制定"约定"和"标识"的题材。在描绘宗教画时，只要从《圣经》和《外典》中寻找题材就可以了。我们需要的是像《圣经》一样众人皆知且充满"约定"和"标识"的题材。文艺复兴的画家们依然从古希腊罗马中找到了这一源泉，即神话世界。

例如，既然在希腊神话中维纳斯被视为"爱之女神"，那么反过来，我们不就可以通过描绘维纳斯来表达"爱"吗？也就是说，通过给"爱"赋予维纳斯这一具体形态，我们就知道绘画的对象就是爱。

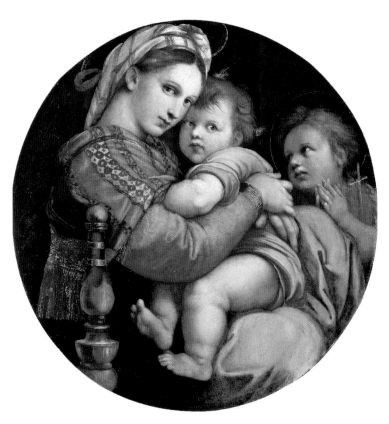

《椅中圣母》（*Madonna della Seggiola*）
拉斐尔，1513年—1514年，木板油画，直径71厘米
意大利佛罗伦萨碧提宫

维纳斯的识别方式 —— 波提切利《维纳斯与马尔斯》

像这样把肉眼看不见的抽象观念用人物来表现的"约定"，叫作"拟人化"。而在这种"规定"中表达特定观念的人物，叫作"拟人像"。维纳斯就是"爱"的拟人像。

那么，该如何区分画中的人物是现实中的人类还是拟人像呢？

针对这点，我们也可以参考宗教画中的视觉机关。就像给天使加上翅膀，给特别的人物带上光环，以和其他人区别开一样，我们只要给维纳斯也加上和现实人物区别的标识就可以了。就像《乌尔比诺的维纳斯》一样，文艺复兴时期的画家们通过把标识加入画面，来表明画中为拟人像。而那些标识中的大多数，仍然源自希腊神话。

比如关于玫瑰，在希腊神话中有以下的故事。爱慕维纳斯的战神马尔斯因对女神心仪的美少年阿多尼斯心生嫉妒，试图将其杀害。得知此事的维纳斯为了帮助阿多尼斯而慌张跑出门，脚下踩到了玫瑰的刺，流下的血染红了白玫瑰。因为这一故事，红玫瑰便成为描绘维纳斯时经常运用的"标识"之一。

香桃木也是一种自古以来就被视为"维纳斯的神木"的植物。由于它是常绿树，便成了"永远的爱"的标识。

在《春》这幅作品中，维纳斯的背后也出现了香桃木。

这样一来，只要是具备希腊神话或古代知识的人，就能立刻明白玫瑰和香桃木是维纳斯的标识。

另外还可以列举波提切利的作品《维纳斯与马尔斯》。我们如何能看出这幅画中的女性是维纳斯呢？在这幅画中，既没有出现代表女神的玫瑰，也看不出背后的树木究竟是不是香桃木。也就是说，画家并没有描绘出明确的"标识"。

那么，画中那名正在睡觉的男性又是谁呢？他就是战神马尔斯，这一点相对来说比较容易判断，因为画面中被半人半兽的精灵萨堤洛斯们当作玩具的头盔、长枪和铠甲，正是显示该男性就是马尔斯的典型标识。

因此，在这幅作品中，能够轻易看出画中男性是马尔斯这一点成了判断画中女性身份的机关。在希腊神话中，马尔斯是维纳斯的情人之一，两人分别作为"战争（马尔斯）"和"爱（维纳斯）"的拟人像，经常在画中成对出现。在本作中也是一样，睁着眼的维纳斯与陷入睡眠的马尔斯形成对比，有人说这也代表本作的主题是"爱"战胜了"战争"。对这种机关，只要通晓希腊神话，也可以轻易解读。

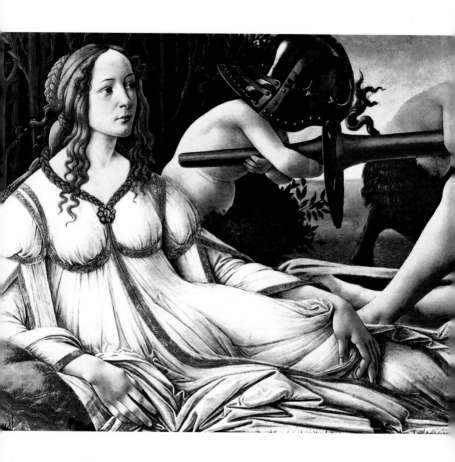

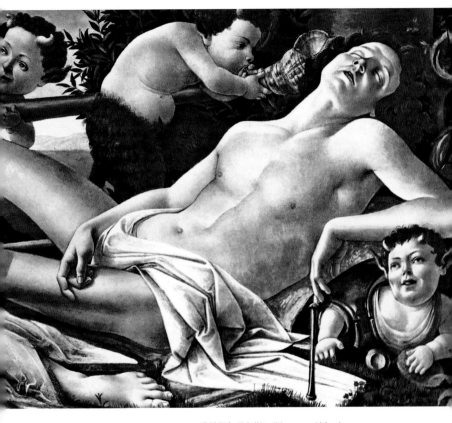

《维纳斯与马尔斯》（*Venus and Mars*）
波提切利，1483年，蛋彩画，69.2厘米×173.4厘米
英国伦敦国家画廊

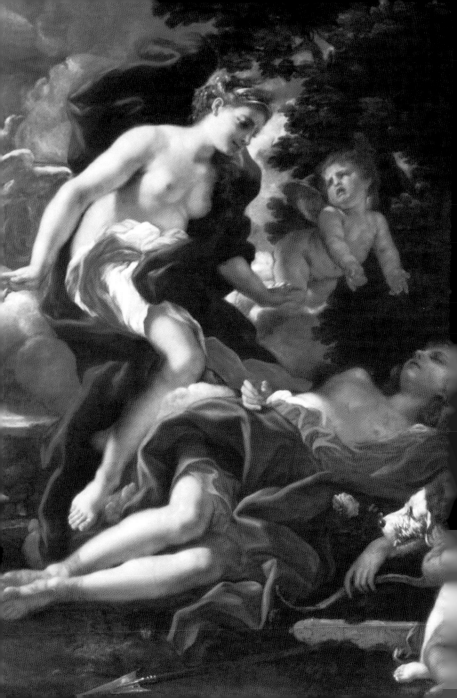

名为"寓意"的手法 —— 布龙齐诺《爱的寓意》

在这里,让我们再把话题转回《乌尔比诺的维纳斯》。人们是怎么知道画中的狗和储物箱是标识呢?这些标识的出处未必是希腊神话。狗和大箱子之所以会代表"爱情中的贞节",其实更多是由于它们本身具有的性质。狗因为有对饲主,也就是对主人十分忠诚的特点,所以与贞节挂上了钩;而储物箱作为存放整套嫁妆的道具,也与妻子的贞节联系在了一起。

这些机关也与宗教画相通。

例如,在宗教画中,十字架就是因为被用于耶稣处刑的道具,而演变为对耶稣信仰本身的代表。也就是说,十字架发挥了把信仰这一不可见的抽象观念,转变为肉眼可以看到的,类似拟人像的作用。

生物也好,物体也罢,这些不具备人形外表,却在绘画中发挥了拟人像作用的事物,叫作"象征"。狗和储物箱,就是表现"爱情中的贞节"的象征。而通过把拟

左图:《阿多尼斯之死》(*The Death of Adonis*)
乔凡尼·巴蒂斯塔·高里,1625 年,布面油画,147.6 厘米×117 厘米
波多黎各庞塞艺术博物馆

人像和象征组合在一起，把肉眼看不到的抽象概念和思想以肉眼可见的形态加以表现的形式，就叫作"寓意画"（Allegory）。布龙齐诺（Bronzino，1503—1572）的《爱的寓意》就是寓意画的知名代表作之一。

我们之所以能看出画面中央的女性是维纳斯，是因为画面右侧的孩子正要把玫瑰花这一标识撒到她身上。同时，那个孩子也是与"爱（维纳斯）"同在的代表"快乐"的拟人像，而从翅膀和箭筒这些标识，可以看出画面左边的孩子就是丘比特。他身后的老妇人，是以撕扯头发这一动作特征为标识，代表"嫉妒"的拟人像。而画面右上方的男性，是以老年这一特征和右肩上的沙漏为标识，代表"时间"的拟人像。另外，画面右下方的面具因为经常在庆典上使用，变成了"爱欲"的象征。在画面右边深处，手持蜂窝和蝎子、下半身是怪物形态的少女，是以手中的物品和身体特征为标识，代表"欺瞒"的拟人像。

右图：《爱的寓意》（Allegory of Lust）
布龙齐诺，1540年—1545年，布面油画，147厘米×117厘米
英国伦敦国家画廊

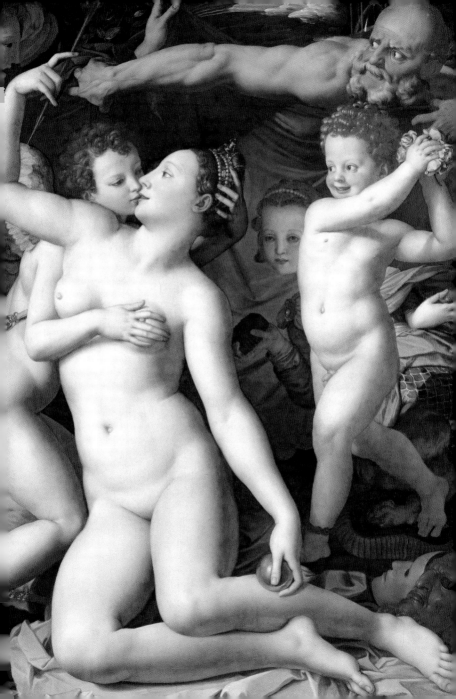

○ 无法解读"规定"的"标识"之谜 —— 布龙齐诺与贝利尼

以上对于《爱的寓意》的解读，是众多研究者经过长年研究得出的成果。然而，各个标识究竟是在何种"规定"的基础上成立，这些解读究竟正确与否，其实我们也无法断定。这幅作品中的标识至今仍然是谜，拥有许多不同的解释。

例如以老人的姿态描绘的"时间"的拟人像，究竟是正在试图用蓝色的布遮住这一场景，还是正要扯走这块布，使这一场景曝光于人前呢？若是前者，则可以解释为"时间试图遮掩与爱相关的真相"，而如果是后者，则变成了"时间试图揭露与爱相关的欺瞒"。这是与这幅画的主题息息相关的十分重要的关键点，却直到现在依然无法获得定论。

而且，根据不同解释，画面左上方的拟人像也会随之产生完全不同的解释。也就是说，如果是与"时间"一起"试图遮掩真相"，那他就代表 "忘却"；而如果是与"时间"一起"试图揭露欺瞒"，那他就代表"真相"。并且，由于该拟人像的表情很不自然，也可以解释为戴着"真相"的面具的"欺瞒"。总之，也是多方解读，谜团只会不断加深。

既然这样，面对如此复杂难解的绘画，当时的人究竟

是如何成功解读的呢?

　　说起来，即使是在希腊神话里，神明的数量也不计其数。让我们来看一看这幅描绘古希腊众神集会场景的作品，贝利尼（Bellini，约1430—1516）的《诸神之宴》。

　　画面左边是以半人半兽的姿态为标识的萨堤洛斯，因其性格被视为恶德和淫欲的拟人像。旁边身着红衣的男性是田园之神西勒诺斯，他牵着的那头驴子就是他的标识，是懒惰的拟人像。在驴子前方，正从酒桶里倒出红酒的是以盛有红酒的杯子和头戴葡萄叶花环为标识的酒神巴克斯，常被视为丰饶的拟人像。在画面中央附近穿白衣坐着的，是旅人与商人的守护神墨丘利，以头盔和手杖为标识，是雄辩与理性的拟人像。坐在他对面，身穿红色斗篷和绿色衣服的男性是海神尼普顿，以放在地面上的三叉戟为标识，是水的拟人像。

　　从上述贝利尼的作品可以看出，标识也分为几类。有像萨堤洛斯一样以身体特征为标识的类型，也有以葡萄叶花环和头盔等装饰物作为标识的类型，还有以盛有红酒的杯子和手杖等持有物为标识的类型，甚至还有以牵着的驴子等动物为标识的类型。

　　即使"约定"十分明确，以希腊神话为基础的众神标识也十分复杂，并且同一个神有时还会代表多种意思。

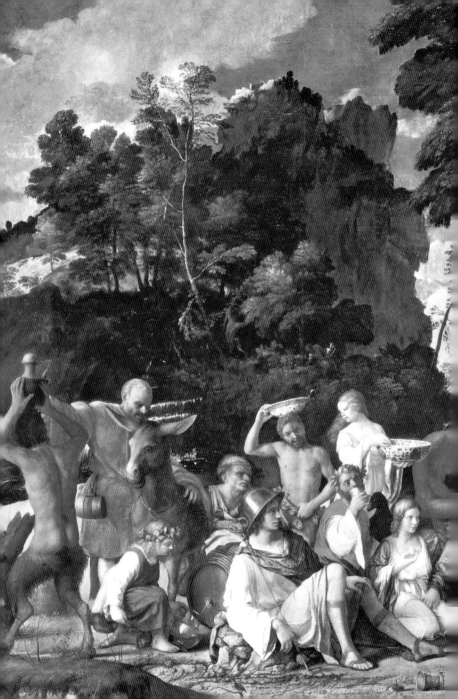

《诸神之宴》
(*The Feast of the Gods*)
贝利尼，1514年—1529年，
布面油画，170厘米×188厘米
美国华盛顿国家美术馆

以"有经验者"为对象的绘画 —— 凡·爱克与提香

明明寓意画与宗教画相同，都以运用"规定"和"标识"传达主旨为使命，为什么寓意画这么令人难以理解呢？宗教画和寓意画之间的难度差距，到底出自哪里呢？也许传达"爱"确实是件难事，但和传达"三位一体""赎罪"等教义相比，似乎也并没有难到哪里去。

其实，宗教画和寓意画的难度之差，不是因为传达的内容有差别，而是因为传达的对象不同。第三章已经说过，宗教画的传达对象是广大普通民众。为了把《圣经》内容以视觉方式向读不懂《圣经》的民众传达，画面要求尽量做到明了易懂。另外，宗教画还要以辅助圣职人员的讲解为前提。

与之相比，寓意画的传达对象，是与一般民众相对的小部分人群。那些了解希腊神话和古代知识的人，能够立刻明白玫瑰和香桃木是维纳斯的标识。然而，第二章已经提及，在文艺复兴时期，拥有那些知识的人，仅限于少数知识特权阶级。寓意画内容的传达对象，仅限于拥有同等程度知识和教养，并拥有同样价值观的人，而且，基本上要求他们自行解读。也就是说，他们不仅要掌握知识，还要对寓意画十分熟悉，有解读寓意画的经验。

举个例子，让我们来看一看在《乌尔比诺的维纳斯》

诞生前的100多年，凡·爱克在佛兰德斯创作的《阿尔诺芬尼夫妇像》。这是画家为友人的结婚纪念而创作的作品。由于是以"结婚"为题材，和《乌尔比诺的维纳斯》相同，这幅画中的男女并不是拟人像，而是意大利出身的商人乔凡尼·阿尔诺芬尼和他的妻子乔安娜，是现实中的人物。

与之相对，提香的作品《维纳斯与阿多尼斯》虽然描绘的是希腊神话中的一个场景，画中的狗却并不是象征。这幅画描绘的是维纳斯挽留即将出门狩猎的情人阿多尼斯的场景。在画面左边深处沉睡的爱神丘比特，是证明画中女性为维纳斯的标识。在这个场景过后，阿多尼斯将会在打猎途中被化身为野猪、充满嫉妒之情的战神马尔斯袭击而死。所以，这幅画中的狗其实是猎犬，只是提示画中男性为将要去打猎的阿多尼斯的标识。"维纳斯与阿多尼斯"在当时是王公贵族们喜爱的主题之一，众多画家均有创作，提香也是其中之一。除了这幅为西班牙国王创作的作品之外，他还为意大利贵族等人创作过多幅《维纳斯与阿多尼斯》。因此对于这幅画，那些属于特权阶级的人都已经很有经验，对内容十分熟悉。

综上所述，就算知道狗是"爱情中的贞节"的象征，还是很难对每幅作品的解说进行准确判断。要想自行实现"正确的解读"，还必须积累一定的经验。

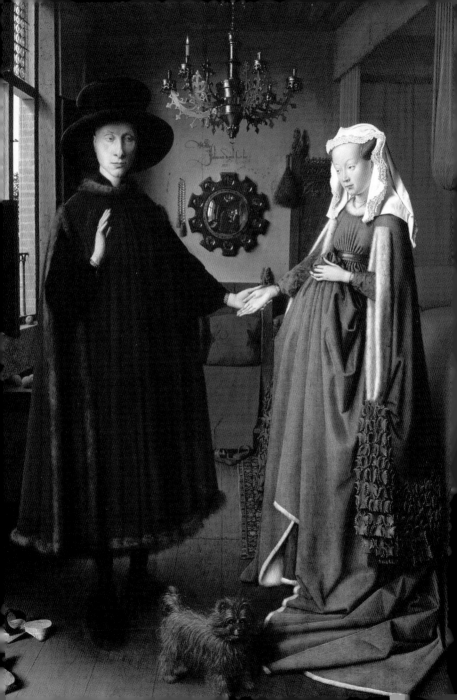

左图：《阿尔诺芬尼夫妇像》（*The Arnolfini Portrait*）
扬·凡·爱克，1434 年，橡木油画，82 厘米×60 厘米
英国伦敦国家画廊

《维纳斯与阿多尼斯》(*Venus and Adonis*)
提香，1554年，布面油画，
186厘米×207厘米
美国纽约大都会艺术博物馆

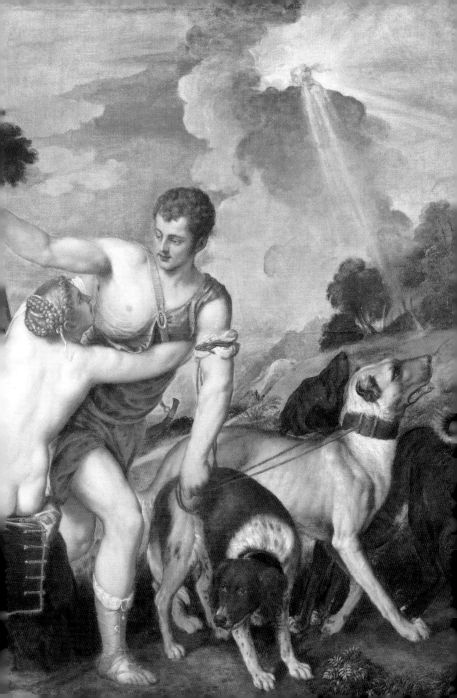

以"特定的人"为对象的绘画 —— 波提切利《诽谤》

另外，还有像波提切利的《诽谤》一样的例子。在这幅画中，画面中央的蓝衣女性代表"诽谤"，正和抓住她头发的身穿红衣的"嫉妒"和背后的"欺瞒"纠缠。"诽谤"拿着火把的左手被"憎恶"抓住，右手则揪住地面上代表"冤枉"的裸体少年的头发，正要把他交给坐在画面右边宝座上的"不公正"。"无知"和"猜疑"正分别对"不公正"的右耳和左耳进行教唆。在画面的左边，代表"悔悟"的戴着黑色头巾的老妇正看着手指天空且代表"真相"的裸体女性。

这幅作品乍看之下像是希腊神话的一个场景，但实际上，它是波提切利根据同时代的艺术理论家阿尔伯蒂（Leon Battista Alberti，1404—1472）的著作《绘画论》中的记载，对当时已经丢失的古希腊画家阿佩莱斯（Apelles，公元前4世纪）的作品再现。

也就是说，画中的人物并不是神话中的众神，而是代表了"诽谤""不公正"等各个抽象概念的拟人像。

为了理解这幅作品，首先必须了解古罗马时代的书籍《博物志》中记载的关于阿佩莱斯的事迹。不仅如此，观众还必须读过汇集了当时最尖端知识的贵重书籍。也就

是说，想要解读这类作品，要兼备古典文化和同时代的知识，并把两者结合在一起，可见这是一件对知识水平要求非常高的工作。

显而易见，画家并没有想让任何人，也就是不特定的多数人都理解这幅作品。虽然这幅画的创作原因至今不明，但至少画家在描绘时，脑海中浮现的对象应该是画家想要对其倾诉，或是画家认为对方能够理解自己思想的"特定的人（们）"。

也就是说，寓意画是只在非常亲密的内部人士中传播的作品，是无法理解的人不用理解，拥有排他性的绘画。

在第一章我们已经提到，《维纳斯的诞生》和《春》是接受美第奇家族的委托，为私人用途创作的作品。同样，《乌尔比诺的维纳斯》也是乌尔比诺大公为结婚纪念而委托画家创作的私人绘画，并不是为万千大众描绘的作品。《诸神之宴》和《维纳斯与马尔斯》都是意大利贵族为装饰私宅而委托的作品，而《爱的寓意》也是美第奇家族为了献给法兰斯国王而委托的作品。

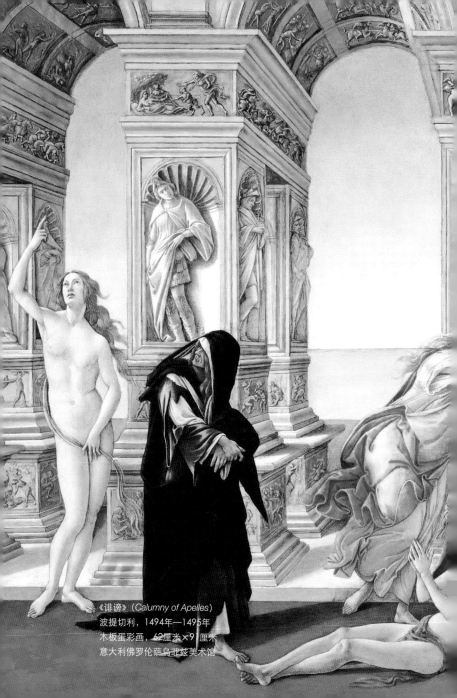

《诽谤》(Calumny of Apelles)
波提切利，1494年—1495年
木板蛋彩画，62厘米×91厘米
意大利佛罗伦萨乌菲兹美术馆

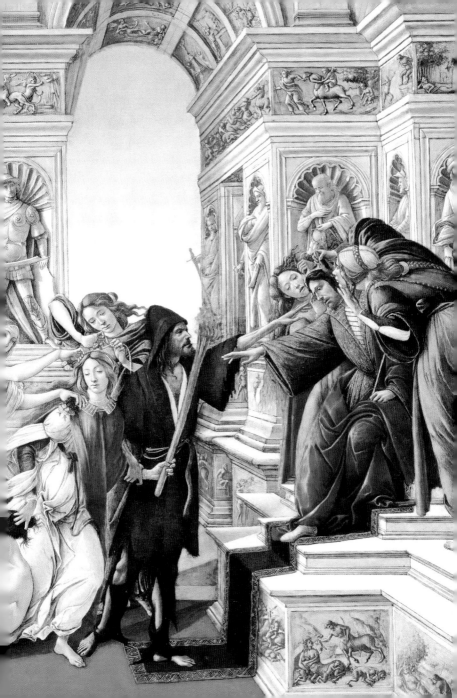

遗失的意义 —— 乔尔乔内《暴风雨》

寓意画是只为在少数内部人士之间传播而创作的作品，所以随着时间流逝，知道作品内容和含义的人逐渐去世，像《爱的寓意》那种连主题意义都无法确定的例子，想必不在少数。

其中的典型例子，要数提香的师兄乔尔乔内（Giorgione，1477—1510）的作品《暴风雨》。在闪电大作、乌云密布的阴沉天空与下方街道的背景中，一名裸体女性正在给幼子哺乳，而一个貌似持枪士兵的男性与她相隔而站，形成一个充满谜团的情景。

虽然母子的描写会令人联想到圣母子，但这幅画究竟是表现希腊神话故事的作品，还是田园生活的寓意画，对此众说纷纭，没有定论，最终成为西方绘画史上最难解的寓意画之一。而作品的标题是后人根据人物背后的暴风雨添加的，无法提供任何线索。

在创作这幅作品的时代，想必委托人和周围人都对这幅画的主题十分清楚。但到了现在，连委托人究竟是谁，出于何种目的委托画家创作了这部作品，都已经没有相关记载，人们只能反复推测。

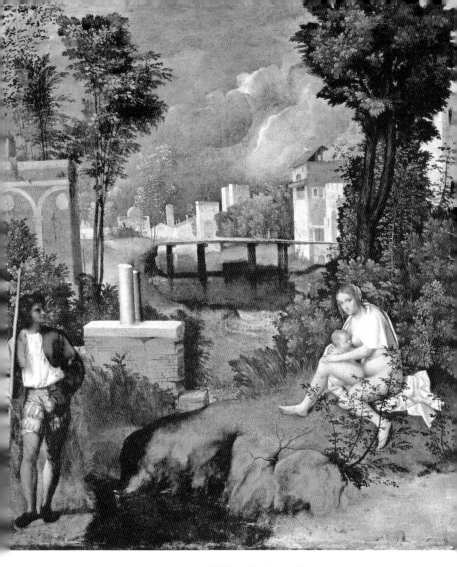

《暴风雨》（*The Tempest*）
乔尔乔内，约1508年，布面油画，83厘米×73厘米
意大利威尼斯学院美术馆

第五章 为什么传达爱情是件难事——寓意画的"构造" 177

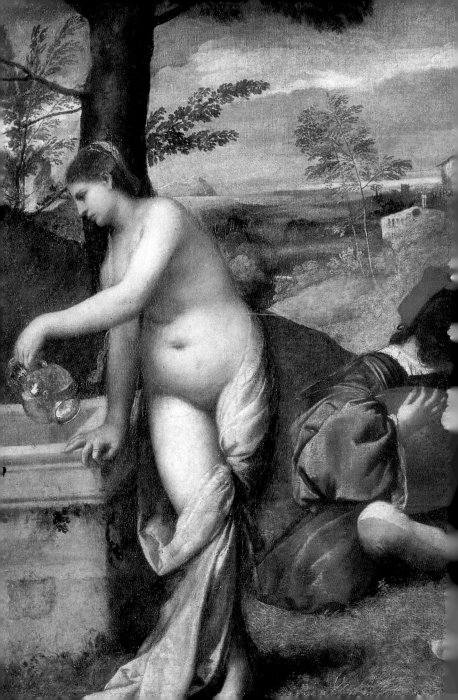

《田园合奏》（*Pastoral Concert*）
乔尔乔内，约1510年，布面油画，110厘米×138厘米
法国巴黎卢浮宫博物馆

《田园合奏》这幅作品因乔尔乔内的早逝而未能完成，最终由提香加以补完，也是一幅充满谜团的作品。画中出现了疑似希腊神话中经常登场的宁芙（自然界的精灵）的裸体女性，以及穿着现代风服饰，似乎是贵族的两名男子。神话世界与当时的现实情境重叠在一起，令人感到很不可思议。

画中的女性和男性之间看起来并没有进行对话。本以为他们在合奏，却发现画面右侧的女性只是手里拿着长笛，并没有吹奏，而画面右侧的男性手里并没有乐器，画面左侧的女性则背对着另外三人。这幅画究竟是谁，出于何种目的而委托的，我们不得而知，而《田园合奏》这一标题也是后人加上的通称。

右图：《田园合奏》右侧三人

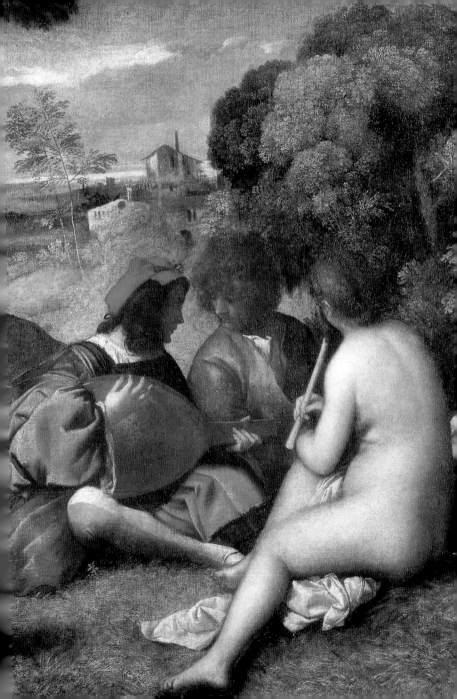

玫瑰的记忆 —— 维米尔《绘画艺术》

说到底，要把爱这种肉眼看不见的事物传达给他人，是件很困难的事情。

然而，在文艺复兴将要结束的时期，一本把拟人像的意义和画法进行汇总的寓意画创作指南书《图像学》在意大利发行了。这部指南书仿佛反映出了人们想运用可见的形态传达思想的愿望，并不断再版，超越了国境与时代，在欧洲广为流传，被画家们继承了下来。

比如17世纪的荷兰代表画家维米尔（Jan Vermeer，1632—1675）就会利用这本指南书进行创作。他的这幅作品乍看之下只是对画室进行了写实描绘，但参照指南书，我们就会发现这其实是一幅寓意画。

画中女性头上的月桂花冠、手里的管乐器及书籍，是显示她是历史女神克丽欧的标识。同时，月桂树花冠是"名声"的象征，而画中的画家直接把花冠画在了画布上。维米尔严格遵循了指南书里的记载，通过组合这些元素，使这幅画成为对兼具"历史"和"名声"的"绘画艺术的荣誉"进行赞美的寓意画。

另一方面，被称作近代绘画之父的法国画家马奈

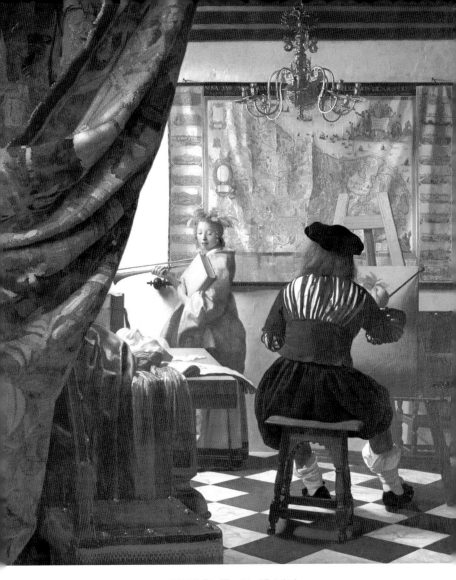

《绘画艺术》（*The Art of Painting*）
维米尔，约1665年—1668年，布面油画，130厘米×110厘米
奥地利维也纳艺术史博物馆

第五章 为什么传达爱情是件难事——寓意画的"构造" 183

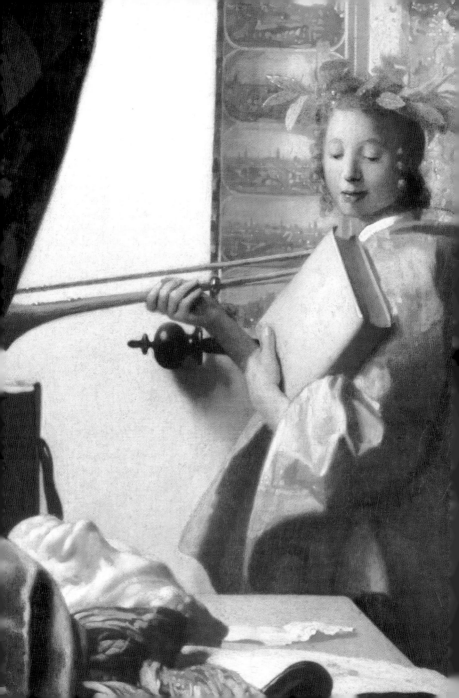

左图：月桂树的花冠、管乐器和书籍是女神克丽欧的标识

右图：画家笔下的月桂树花冠是"名声"的象征

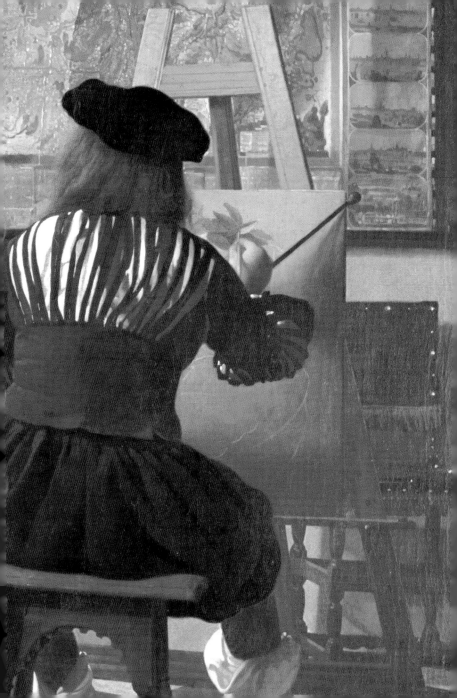

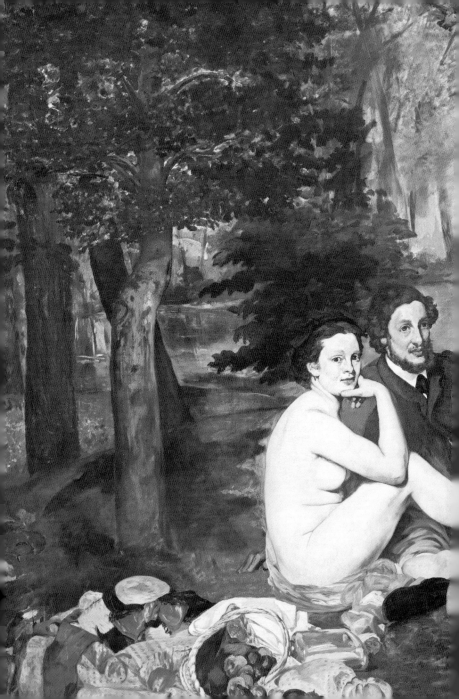

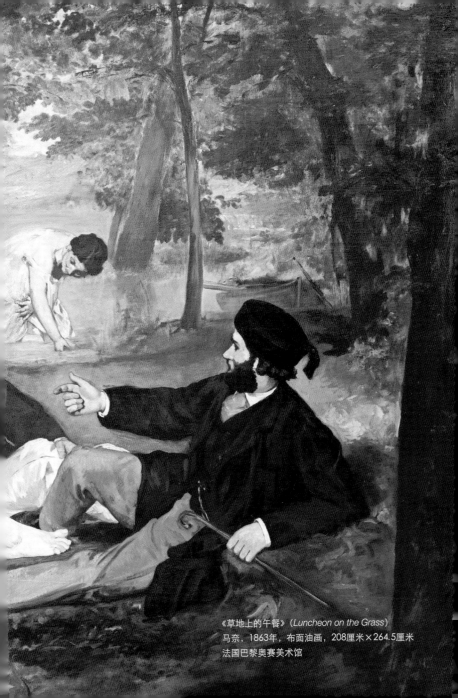

《草地上的午餐》（*Luncheon on the Grass*）
马奈，1863年，布面油画，208厘米×264.5厘米
法国巴黎奥赛美术馆

在画面右边的男性的拇指指向上，出现了可以被解释为"神圣
之爱（天上的爱）"标识的小鸟

在画面右边的男性的食指指向上，出现了可以被解释为
"俗世之爱（地上的爱）"标识的青蛙

（Édouard Manet，1832—1883），则基于《田园合奏》等作品，创作了《草地上的午餐》。然而，马奈绝没有试图创作寓意画的意思，正相反，他想描绘的"不是拟人像，而是现实人类的肉身"。尽管如此，在画面右边男性的右手食指指向上，出现了可以被解释为"俗世之爱（地上的爱）"标识的青蛙，而在拇指指向上，飞翔的小鸟可以被解释为"神圣之爱（天上的爱）"的标识。在他的作品中，寓意画的痕迹也能看到。

回头一想，给心爱的人送花时，我们自然而然会认为最适合的花不是百合、水仙、康乃馨，而是玫瑰，这或许也证明了现代的我们在无意识中依旧遵循着寓意的"规定"。

后记

　　在编辑部第一次通知我写作"西方绘画的常识"这一主题时，我觉得这是把西方美术史重新仔细梳理一次的绝好机会，但对于"常识"的部分，老实说，我在接受约稿时并没有细想太多。

　　然而，在实际开始动笔之后，我才重新意识这本书的中心内容，即15世纪至16世纪西方绘画的"常识"这个对美术相关人士来说理所应当了解的事实，某种意义上也是对"西方绘画"的出发点进行介绍，与介绍基督教和文艺复兴的思想同等重要。结果在写作时，比起美术相关内容，我更多查找的是与基督教和文艺复兴相关的资料。但本书最根本的作用，当然还是为读者提供欣赏绘画的辅助指南，而不是对宗教、思想、哲学进行解说。

"维纳斯为什么是裸体？""天使的翅膀为什么是白色的？"对于这些平常总被忽视的常见问题，大家会诧异地发现，其实我们只是自以为知道答案。本书的目的便是通过举出典型范例，进行逐个解说，来探讨与基督教和文艺复兴思想紧密相关的"西方绘画的常识"。更重要的，是希望通过介绍这些"常识"，让读者在欣赏绘画时体会到飞跃提升般的快乐感。

　　在对丰富的全彩参考图片进行选择时，我感受到了把绝对无法在现实中实现的"梦幻展览会"在纸上完成的喜悦之情。希望读者在欣赏内容的同时，也能体会到这一"梦幻展览会"的魅力。

　　本书的完成多亏小学馆的编辑长高桥建先生的大力协助，感谢他为我这艘容易迷路的小船担当了领航员的角色。另外，胡桃企划室的斋藤尚美小姐也一直默默给予我鼓励与支持。在此对两位表达衷心的感谢。